U0304327

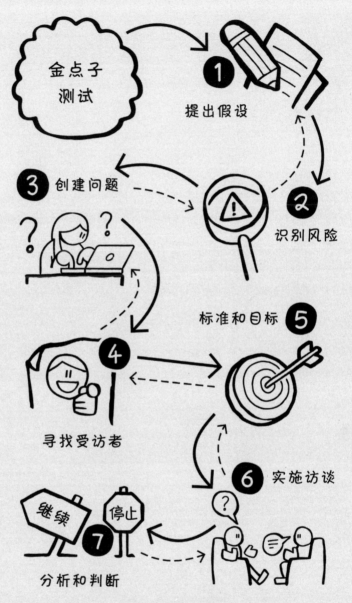

金点子测试的 7 个步骤

金点子测试	结果	继续 停止 第 7 步 分析和判断

第 1 步 提出假设	写出假设包含的四个部分	第 4 步 寻找受访者	写出第 4 步制定的受访标准和小组简介

判断 你选择继续还是放弃？你是否通过了金点子测试？（记住，即使测试失败，你也不可轻言放弃。）你接下来的计划是什么？	其他想法 记录有助于你做决定和后续行动的有价值的信息

分析和判断过程中使用的结果模板

Pearson

创意的
基本修炼

7步创意测试法

The Really Good Idea Test

［英］**朱莉娅·沙莱特**　著
（Julia Shalet）

陈燕华　译

机械工业出版社
CHINA MACHINE PRESS

本书介绍了一种简单易行的创意测试方式——金点子测试，即包含提出假设、识别风险、创建问题、寻找受访者、标准和目标、实施访谈、分析和判断在内的7步创意测试法。对于有想法的人来说，该测试可以帮助他们检验是否真的找到了有趣的东西；对于那些满怀激情向前迈进的创新者来说，该测试可以帮助他们在大举投资之前，花时间专注于评估他们未来可以创造的价值；对于有想法却从未付诸行动的人来说，该测试可以提供一些简单的步骤，让他们敢为人先；对于想对自己的想法更有信心的人来说，该测试可以帮助他们找到证据，增强追求的信心，或者获得停止的勇气。

Authorized translation from the English language edition, entitled The Really Good Idea Test，ISBN 978-1-292-32709-9 by Julia Shalet, Copyright © Pearson Education Limited 2020（print and electronic）.

This Licensed Edition The Really Good Idea Test, is published by arrangement with Pearson Education Limited.

北京市版权局著作权合同登记号 图字：01-2022-2386 号。

图书在版编目（CIP）数据

创意的基本修炼：7步创意测试法 /（英）朱莉娅·沙莱特（Julia Shalet）著；陈燕华译 . — 北京：机械工业出版社，2022.10

书名原文：The Really Good Idea Test

ISBN 978-7-111-71587-0

Ⅰ.①创… Ⅱ.①朱…②陈… Ⅲ.①创意–研究 Ⅳ.① J0-02

中国版本图书馆CIP数据核字（2022）第168435号

机械工业出版社（北京市百万庄大街22号 邮政编码100037）

策划编辑：坚喜斌　　　　　责任编辑：坚喜斌　侯振锋
责任校对：韩佳欣　王明欣　责任印制：张　博
中教科（保定）印刷股份有限公司印刷

2023年1月第1版第1次印刷
145mm×210mm·7.75印张·3插页·145千字
标准书号：ISBN 978-7-111-71587-0
定价：59.00元

电话服务　　　　　　　　　　网络服务
客服电话：010-88361066　　机 工 官 网：www.cmpbook.com
　　　　　010-88379833　　机 工 官 博：weibo.com/cmp1952
　　　　　010-68326294　　金 书 网：www.golden-book.com
封底无防伪标均为盗版　机工教育服务网：www.cmpedu.com

本书获得的赞誉

"人们对这本书产生了前所未有的需求。随着生活环境和工作环境越来越多变，人们需要能够快速迭代信息、吸纳观点、整合数据、评估选项并决定投资方向的能力，这是至关重要的。个人、企业家、产品经理、资深企业经营者都面临着同样的挑战。朱莉娅设法把评估创意的难题整合成一个简单的测试过程并最终付诸实施！"

——阿拉斯泰尔·摩尔（Alastair Moore），伦敦大学学院管理学院高级教研员

"本书用耳目一新和直截了当的方式，将客户置于核心地位。"

——卡米拉·特雷斯（Camilla Tress），英国连锁家居饰品品牌 Oliver Bonas 创新主管

"我们在投资新创意之前应该接受严格的测试。"

——伊恩·梅里克斯（Ian Merricks），White Horse Capital 合伙人，The Accelerator Network 主席

"本书是你改善产品必备的 DIY 工具包。"

　　——劳伦·毕格罗（Lauren Bigelow），3D 人物和
　　场景聊天软件 IMVU 首席产品官

"提出想法并不难，真正的难点在于如何付诸行动。本书基于朱莉娅的丰富经验，向读者展现了卓越的洞察力和实用的技巧。"

　　——马克·亚伯拉罕（Marc Abraham），英国最
　　大的在线时尚零售网站 ASOS、原英国在线
　　销售平台 Notonthehighstreet 和跨境支付服务
　　World First 产品主管

"谢谢朱莉娅的这本书！我将与我的团队分享书中的经验，这样我的团队成员就可以在经过测试的想法之上进行创新，有的放矢，而不是盲目行事、徒劳无功。"

　　——梅尔·朗（Mel Lang），Alpha Health 的敏捷
　　教练，曾任职于 Xing、诺基亚（Nokia）和
　　FT&Gamesys

"朱莉娅的书不仅仅提供了一种测试，还使读者了解了现代产品管理的思想和理念。所有致力于产品开发和服务行业的人都可以阅读这本书。"

　　——丹尼尔·阿佩尔奎斯特（Daniel Appelquist），
　　三星互联网（Samsung Internet）宣传总监

"这个测试给人们提供了崭新的视角，帮助人们清晰地解决棘手的问题。"

——卡罗琳·惠勒（Caroline Wheeler），市场研究顾问

"如果你想要避免花费了半年时间却一无所获，那么请你阅读这本书，它能够让你事半功倍！"

——科林·海赫斯特（Colin Hayhurst），连续创业者，英国搜索引擎 Mojeek（将业务出售给了猫途鹰）首席执行官

"通过极其实用的见解和现成的测试工具，帮助人们得到巨大提升，获得成功机会，是我们持续推进测试的初衷之一。"

——理查德·斯塔格（Richard Stagg），培生（Pearson）产品管理总监

"我们鼓励科学家和研究人员在商业创意出现时立即使用这 7 个步骤。"

——肖恩·瑞安（Sean Ryan）教授，South-East Physics Network 执行董事

目　录

第 2 步
识别风险

065

第 3 步
创建问题

083

快速入门

金点子
测试

关键点

探寻让金点子测试为你所用的方法。

了解金点子测试的 7 个步骤。

掌握金点子测试的基本规则，获取最大收益。

什么是金点子测试

金点子测试的目的是帮助你检验你的想法是否值得追求。本测试将带你踏上一段 7 步之旅。首先，你要创建一个假设，在这个假设中，你将找到一种全新的方式来表达你的想法，明确你打算为谁创造利益，以及想要达到的总体目标。当充分假设后，你就能够在最具风险的假设应验前提前做好应对措施。接下来，你要设计、实施和分析研究数据。在测试结束时，你就会有足够的数据来决定是否继续你最初的想法。你可以满怀信心地做出决定，因为这个决定是基于你所收集到的数据，而不是凭空想象、主观臆断。

在整个测试过程中，你需要规避常见的陷阱，并且不断地得到相关提示。因此，本测试具有实践性，它将深入探究研究的原因、时间、事件、方式和地点，以获取做出明智决策所需的必要证据。你会看到撰写研究问题的过程，并实施旨在揭示人们真实感受、思考方式和行为真相的采访。

本测试能够帮助你未雨绸缪，检验你的想法是否具有可行性。当你有了一个新的想法时，使用金点子测试是你的绝佳选择；当你需要继续推进的信心时，金点子测试也可以赋予你动能。无论你有什么类型的新想法——关于崭新的或现有的产品和服务，金点子测试都能为你提供服务。金点子测试将帮助你避免落入陷阱，比如你花费时间、金钱和精力去开发一个创意、方案和品牌，然而最终却发现努力取得的成果没有迎合客户的需求。

本测试的最大优势是，你一产生想法就可以立即采取行动，而不需要依赖任何人。这是一个帮助你确定你的想法是否能像你预期那般理想的早期测试。在与同事或合作者讨论之前，你可以秘密地进行测试。这并不是一项花费数千美元的大规模市场研究，而是一项独立的早期调查。在测试前，你可以自信地认为你有一个非常好的想法。

你能够在几周内完成整个测试过程？你能够在办公桌前用几天时间完成第 1 步到第 5 步？招募受访者可能需要一周左右的时间，另外需要一周时间进行调查，用三天时间来分析结果，然后做出决定。当然，你完全可以按照自己的节奏安排时间——每个人的处理方式都不同。

作为一名产品所有者、项目总监、定性研究员和产品总监，我通过二十多年来对新主张、新产品、新功能和新服务的探索，精心设计了金点子测试以帮助创新者自主完成测

试。我将分享我在各行各业积累的经验，包括与初创企业、中小型企业和第三方机构的合作，解释我所做的这一切的原因。我将分享我从测试的 7 个步骤中研发的工具，以及我亲自尝试和测试过的实践经验和先进方法。

金点子测试的适用群体

金点子测试的适用群体是拥有想法的人。这个想法可能是一个提议、产品、服务、功能、营销计划、项目或业务，而且你自认为这应该是一个非常好的想法。你的想法可能是创建一家全新的企业，也可能是拓宽现有产品或服务的渠道。例如，你想把现有的产品推广到另一个你认为可能与现行市场不同的市场或客户群体。

本测试适用于以下情况：

为了有个良好的开端，你已经花费大量时间来仔细斟酌你的想法。

你有想法，但你丝毫没有实践经验。

你已经经历了多次失败，现在急于求成。

你有保持领先的压力，期望先进的方法能够帮你跳跃式前进。

你有许多实践新想法的经验，但是想尝试一种与众不同的方式来快速验证想法的效果。

你没有实施新想法的经验，也不懂得商业术语。

无论你是自己单干，还是在小型、中型或大型机构打工。

从现在开始，我将把你和所有与我共事过的有想法的人称为创新者。你可能不认为自己是创新者，但创新者（innovator）这个词来源于拉丁语 innovare，本意就是更新。它的词根是 novus，意思是新。因此，无论你正在改进某个想法，还是正在尝试做全新的事情，对于我和本书而言，你都是一名当之无愧的创新者！

金点子测试的方法

测试的 7 个步骤：

金点子测试的 7 个步骤必须遵循时间顺序，如图 1-1 所示。

当你一步一步地进行测试时，你会发现自己想要做出改变，从而迭代和改进先前步骤中的措施。图 1-1 中的虚线表示可以返回上一步。从根本上说，迭代是一种积极的行为，因为它能够让你灵活地随时返回并进行改进。你必须按照时间顺序完成这 7 个步骤。因此，如果你在第 5 步（标准和目标）中发现了问题，那你就需要退回第 1 步（提出假设）去做出改变，随后再次完成第 2 步（识别风险）、第 3 步（创建问题）、第 4 步（寻找受访者），直到再次到达第 5 步（标准和目标）。

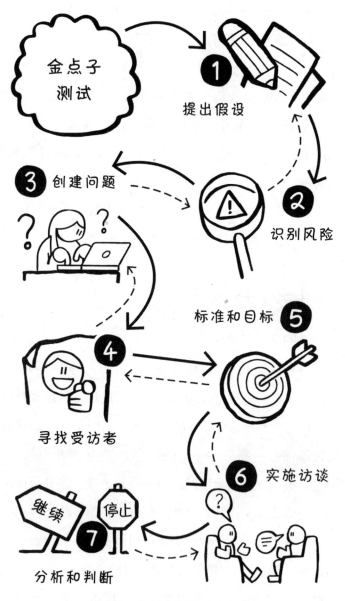

图 1-1　金点子测试的 7 个步骤

提供给有想法的人套用的模板

也许你阅读这本书不只是为了套用金点子测试的模板，你还想在阅读过程中迅速地采取行动，那么这本书就能够立即为你开启行动的大门。

理论成熟的模板

当你实施金点子测试的 7 个步骤时，这些理论成熟的模板将为你提供一个存储和分享新奇想法和测试内容的空间。这些模板将更好地帮助你了解访谈过程，并做好访谈前的准备。这些模板还会帮助你进行超前研究预测，并督促你及时记录结果。套用模板不仅可以帮助你复盘通过金点子测试学到的知识，还可以确保你记录了探究的所有内容，以便日后当你想回顾测试过程时，能够在模板中找到重要的信息，将来作为商业案例假设的支撑材料。

核心模板可以在整个测试中通用。你从第 1 步（提出假设）就开始填写，并在测试的每一步中进行更新。第 6 步（实施访谈）和第 7 步（分析和判断）都有补充核心模板内容的空间。

第 6 步有一张名为清单的单页模板。核心模板和清单模板一并构成了完整的研究脚本，适用于所有访谈。

清单模板用来提示如何开始和结束访谈，以及需要

在访谈过程中做记录的地方。

第7步有一张名为结果的单页模板。这个模板可以作为每组访谈的总结，帮助梳理你的决定和理由。单页的结果模板用简洁的格式复盘了访谈的全部经过。如果你需要了解更多访谈的细节，那么你可以将核心模板和清单模板的内容作为支撑材料。

总而言之，三个模板缺一不可。

1. 核心模板从第1步（提出假设）就开始发挥作用，并贯穿7个步骤。它会在第6步的访谈中起到承接作用，因为它包含了你需要在访谈中提出的问题，并为你预留了写分数的地方。如果你在每次访谈中都做了记录，它也会成为一份很有用的访谈资料，并且为第7步的结果打分提供重要的信息。

2. 清单模板用于调查访谈的开始和结束，因此它承接着核心内容——访谈问题和评分标准。核心内容都在第6步中完成。

3. 结果模板用于记录每组访谈的结果。结果模板的内容将帮助你进行访谈分析和做出决定，并且由于其简洁的格式，便于你与他人分享结果。这些过程都将在第7步中完成。

金点子测试过程中使用的核心模板见表1-1。

表1-1 金点子测试过程中使用的核心模板

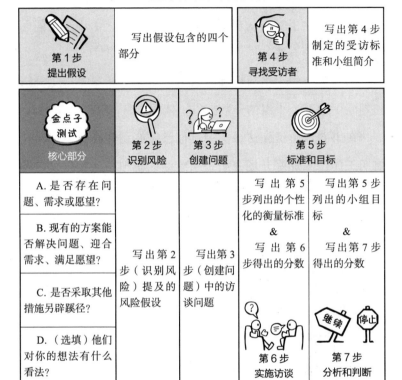

你需要在核心模板上填写以下内容：

第1步（提出假设）中提及的假设。

第2步（识别风险）中的风险假设内容，共分为四个部分（A、B、C和D）。

第3步（创建问题）中的访谈问题，可以让受访者提供有用的信息，以便验证风险假设。

第4步（寻找受访者）中的小组简介，列出受访标准和受访者的分组。

第 5 步（标准和目标）中与风险假设相对应的衡量标准和目标，提供了对受访者在第 6 步（实施访谈）中给出的回答进行评分的方法。

第 5 步中的小组目标和分数为测量和分析第 7 步（分析和判断）中整个小组的分数提供了依据。

在第 6 步（实施访谈）中，你已做好访谈准备。你通过前期工作已添加好开场介绍和结束语，模拟访谈流程，以及如何从受访者那里获得最重要的信息。

清单模板用来记录和存储每位受访者的信息，见表 1-2。

表 1-2 实施访谈过程中使用的清单模板

金点子测试 第6步 实施访谈 清单	受访者： 小组简介： 日期/地点： 访谈时间： 采访者：	供访谈前填写	访谈前填写你所了解的关于受访者的其他信息
简介清单 □ 在核心模板中写下计时 □ 符合招募标准 □ 介绍奖励机制 & 鼓励受访者说出你需要的信息 □ 保持中立和客观 □ 访谈流程介绍 □ 打开录音设备 □ 以对话的形式开场		结论清单 □ 逐项评分 □ 若符合条件，允许再次联系 □ 复核重要观点 □ 整理记录	
介绍环节文本（在受访者回答前填写）		受访者表现总结（访谈结束后填写）	

它是考核组分析访谈结果时的支撑材料，也是在未来某个时候回溯访谈结果的重要证据。

你能够从清单中看到：

- 用于预先填写与访谈相关信息的空间。
- 开始和结束访谈的流程。
- 记录访谈过程的空间。
- 记录突发灵感的空间。

在结果模板（见表1-3）中，你可以看到最初的假设和受访者群体的概况。表1-3中还有填写判定继续还是放弃这个想法的空间。此外，你还可以添加自己在研究访谈中发现的新细节，这些细节信息不在衡量标准和目标分数的范围内。

表1-3 分析和判断过程中使用的结果模板

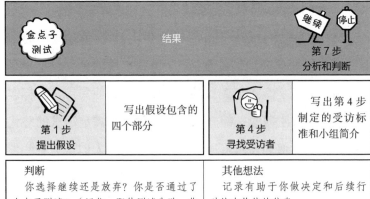

创新者躲避测试的借口

盲目地追求不切实际的理想是疯狂的。然而，有些创新者会千方百计地逃避金点子测试！毫无疑问，要想让新想法付诸实践，就需要创新者有坚定的决心。所有创新者的经历都不是一帆风顺的，但是谢天谢地，一部分人坚持了下来。可是，你认为有多少创新者能够在不评估新想法的情况下，凭借敏锐的直觉和少许的运气就能走向成功？你能举出几个类似的案例吗？也许史蒂夫·乔布斯（Steve Jobs）算其中之一？如果你也是像乔布斯一样百里挑一的天选之子，那么我就不会强迫你按照这本书的方法去测试了。

以下是创新者为避免与客户/用户一起测试他们的想法而经常给出的一些借口。

"人们不知道自己想要什么"

有些创新者会辩解道："当今世上还不存在这样的东西，所以无法验证他们的想法。"可我想说的是，世上很少有全新的东西。金点子测试的 7 个步骤作为收集潜在目标客户/用户行为证据的一部分，将帮助你寻找满足需求的替代品——满足类似的需求或愿望而做的事情。人们认为有些发明是全新的，例如蒸汽火车。但我认为蒸汽火车并不是什么全新的发明，而是从一地到另一地更好（更快速、更便宜）的方式而已。

1810 年，人们乘坐马车从伦敦到布里斯托尔旅行需要几天时间。到了 19 世纪 40 年代，人们乘坐蒸汽火车以每小时 60 英里（1 英里 =1.609 千米）的速度只用几个小时就可以完成同样的旅程。所以，大多数新事物难道不是人们用一种更方便、更快速、更便宜或更令人愉快的方式来做已经做过的事情吗？

"但我必须使用这项技术"

金点子测试以人为本，这一直是产品医生网站（productdoctor.co.uk）的宣传语。因此，创新者往往会寻找一个支点，比如立足于一项能力或一种技术。我并不是说这种方法不会成功，但以我的经验来看，它并不是开发新想法的最有效方法。成功的创新通常需要重新寻找客户 / 用户的需求，而且会伴随着挫折感，特别是将资金投入尚未拥有市场的方案时。

创新是为了更好地为人服务，而不是为了创新而创新。这就是我常说的："你能做，并不意味着你应该做。"

以下是一个关于技术优先的故事。

故事：搁置 1000 万英镑的投资，因为它不符合基本的可用性

一位新任首席运营官让我测试他从一家大型供应商那里购买的语音识别平台。抛开宏观的战略意图，我只

想测试语音识别功能是否有效。

我们希望能够在手机导航服务中使用语音识别功能，而不是通过按钮和按键。我不想从商业案例的角度去测试（这应该由技术供应商提供），我只想切身感受用户的体验。我们设置了测试环境，我也可以使用生活场景。几个小时过去了，我和工程师试着从不同的角度去测试，但都无法使用语音识别功能开启导航功能。

如你所知，当前语音识别功能正如雨后春笋般发展壮大。大部分情况下，语音识别功能都能正常工作。例如，人们可以在家中的任何位置向智能扬声器发出各种指令！这一目标的实现花费了20年的时间！这位首席运营官有很好的愿景，但为时尚早。他的建议给了我深刻的启示：他对我简单而直接地"停止继续探索"表示赞赏。他非常讨厌冗长的PPT演示文稿。他告诉我不知道会有多少人在坐等他发布决定投资的消息。他还肯定了这样一个事实：立即叫停的行为将使公司免于将更多资金投入尚未准备好的项目，但他也问我计划在哪里重新部署资源。我的工作和生活突然变得更加有趣了！这个故事是一个很好的例子，它可以让你获得及时止损的自信。

许多创新者开始将他们的创想解释为一种新技术或新能力。当这种新技术或新能力刚刚面世时，创新者就渴望能够找到适用的地方。我经常在那些申请政府资助的人身上看到这一现象，因为政府会资助以特定技术研发为主题的竞赛。虽然你是技术高手，但这并不意味着你应该这么做市场！

我希望你后退一步，重新思考你的创想能为人们带来什么价值。如果你从第 1 步就写下正确的假设，你就会把你的能力（你能做的事情）搁置一旁，而是花时间来看看客户 / 用户真正的问题或需求。这才是以人为本的创新。

"我已经开发了新产品"

你做好花钱买亏吃的准备了吗？你听说过"沉没成本误区"（Sunk Cost Fallacy）吗？由于你已经投入了时间、金钱或精力，所以沉没成本误区是一种持续的行为。比如，你进入一家自助餐厅，你会为了回本而吃得过多，这就会产生负面影响。同理，将产品、服务或新体验推向市场，肯定需要花费大量资金。一旦你将成本考虑在内，就会提前进行测试并规避缺陷，确保新产品符合相关实践指南和法规、客户服务、销售渠道和合作伙伴关系，以及品牌推广、公关服务和营销策略。在投入额外的资金将你的想法推向市场之前，你能够确定你所提供的产品符合人们的需求，并且人们愿意为之付费吗？毫无疑问，人类的天性就是直接寻找解决方案、套用原型，甚至开始使用主流技术工具去挖掘想法。由于技

术的进步，实现上述内容比以前要容易得多。但请不要落入这个陷阱。如果你已经沿着这条路前进，并开始构建早期模型，那么请你暂时停止，将现有的成果搁置一边。让我们以人为本，从头再来，为时尚且不晚！

"我还没有可以展示的产品"

开展与潜在客户 / 用户的交谈，永远都没有为时尚早之说。与我共事过的许多创新者认为，他们只有有了某种展示模型，甚至是完整的产品，才能获得客户 / 用户的反馈。我的观点正好相反，在早期阶段，你的假设就是需要检验的产品，而且这个检验最好在产品诞生之前开展。

我建议，你在确定已经把关于问题、需求或愿望是否存在及如何解决这些问题弄得水落石出之前，不要向客户 / 用户展示任何产品。当你在客户 / 用户没有提出问题、愿望或需求之前就向他们展示产品的模型或解决方案时，你就会把他们引入讨论解决方案的过程。客户 / 用户会发现，他们很难对已经形成或完全可视化的成果提出批评或建议。

因此，即使没有任何成果可以向潜在客户 / 用户展示，你也要善于与他们沟通。这是一个必要的原则，因为在你确认客户 / 用户群体及其问题、需求和愿望存在之前，它会防止你在产品设计和体验方面投入过多的时间、金钱或精力。

下面是一个我与移动应用程序研发者合作的故事。作为"行动派"，研发者倾向于在发现问题、需求或愿望存在之前

提前找到解决方案，尽快将产品推向市场。如果研发者在产品研发之前就做了寻找问题、需求或愿望的研究，他们就会避免徒劳地为一个根本不存在的市场环境构思解决方案。

故事：研发者在场景应用过程中寻找第一条客户反馈

一些研发者告诉我，他们正在搜集客户反馈。他们开发了一款应用程序，并将其投放到应用商店。这是他们第一次全程及时地与用户／客户直接联系。

下载和试用应用程序的人主要反馈的是应用程序如何运行——用户／客户通过体验给出真实的反馈。但是，研发者的目标并不是测试产品能否适应市场，而是他们的解决方案是否满足了用户／客户的实际需求、问题或愿望。而研发者现在正在了解的却是用户体验。

以下是研发者将从安卓（Android）应用商店的新应用评论中得到的反馈：

"这个应用程序太糟糕了。它的系统容易崩溃，而且不能持续工作……"

"用户体验感很差，点击很多次才能进入相应的界面……"

"这款应用程序带给人的感觉是急于上市，操作过程冗杂缓慢，总体设计与主题不太匹配……"

只有少数用户会在应用商店留下评论，而研发者也

只能接触到这群喜欢提供反馈的人。这些人甚至有可能是连续评论员，他们惯常关注最新事物，给出反馈，然后转向下一个新事物。你可能还听说过"早期采用者"这个词语。早期采用者就是使用新产品和新服务的早期群体。早期采用者可能会比不喜欢你的产品和服务的人出现得更早，所以他们绝对不是你的目标受众，其中很大一部分人也不太可能成为你的创收用户。

用户评价的产品测试应该处于产品发布的后期阶段。因为在初始阶段，研发者并不知道提供反馈的人下载应用程序的原因是不是他们确实有需求或愿望，也不确定他们是不是喜欢测试新事物并给出反馈的连续评论员。

许多创新者花了大量时间去研究可行性。可行性的关键是：我们能从技术层面实现目标吗？同时，他们也研究可能性，主要纠结的问题是：新产品能实现规模化吗？其实在深入研究这两个问题之前，创新者应该考虑的问题是合意性，也就是：用户是否存在问题、需求或愿望？这才是创新者需要关注的要点。

基本规则

为了充分利用金点子测试和本书，你需要提前做好准备。

了解客户和用户之间的区别

我想强调的概念是"用户"和"客户"。用户是指"使用"你正在创建的产品或服务的人，他们可能与"客户"不是同一个人。而"客户"则是为产品或服务的使用付费的人。也有"用户"和"客户"是同一个人的可能。比如，在商业场景中，IT 总监掌握着客户服务代理购买客户账户管理系统的预算。那么，IT 总监就是客户，客户服务代理就是用户。如果一家人暑假期间去含有儿童俱乐部的全包酒店度假呢？那么，父母就是客户，为假期买单；而快乐的孩子们就是用户，可以无忧无虑地享受假期。这就是我为什么在整个测试过程中，数次提到客户和用户的原因。这样区分客户和用户也是为了让你思考若想让想法成为现实，必然会涉及不同的人。最重要的是，如果用户和客户不是同一个人，那么就不要假设让一方感到满意的东西也会让另一方感到满意。

与客户／用户访谈

我希望你能够意识到，如果不与客户／用户直接联系，你就有可能提出不符合市场需求的方案，或者这些方案完全没有规避较大的风险，无法承受更大的挑战。最糟糕的结果是，在你花费大量时间和精力提出方案后，你的方案却派不上任何用场。

与客户／用户直接联系是一种必要行为。当你希望把想

法进一步运用到产品的研发和上市时，你需要更加深入地了解客户 / 用户。参与是一个非常积极主动的动词，它表示吸引和保持对某人的兴趣。参与需要被感知，如果你和客户 / 用户之间尚有距离，你就无法真正地参与其中。当我使用参与这个词的时候，我指的是真正面对面地交谈，也就是你在采访客户 / 用户的时候要直视着对方的眼睛。

故事：当我意识到我可以自己去和客户交流的时候

我管理的首批产品是语音信箱。这是个人移动电话的早期形式，隶属于英国的一个主要移动网络。一位刚刚走马上任的产品总监问我"我们的客户对语音信箱有什么看法"。我无法作答，我认为这是研究部门的职责，难道不是吗？当她询问其他部门的产品经理时，她得到了同样的答案。很快，她让我们接受了行业内一家先进的创新机构的培训。这次培训对我来说是一个转折点。我们都成了产品经理，自己进行定性研究，收集反馈和证据以支撑改进产品、提升功能和营销计划的新想法。通过这种做法，我们整个团队都提高了收入，并且更快更好地将产品推向了市场。变革是由客户体验驱动的，我们不再为争取市场研究团队的资源而内耗。

亲自与客户 / 用户进行访谈

我想谈谈自己进行访谈的经验。如果你愿意的话，请你亲自实施访谈。如果你效力于一个较大的组织，你就更容易遇到可以帮助你的人。例如，销售团队能够帮助你在潜在客户 / 用户进入现场时直接进行该测试。亲力亲为也可能意味着你可以招募其他人帮助你对接受访者，以及协助你完成访谈。你应确保给帮助你的人相同的研究脚本，以保持访谈的一致性。当然，我仍然会坚持建议你亲自完成访谈。

我培训过的一些人非常担忧他们自己动手准备和进行访谈的能力。由于访谈的工作并不适合所有人，所以我不得不承认有些人的确很难扮演研究员的中立角色。

（1）有些人抑制不住售卖的冲动，他们无法摆出中立的"研究面孔"。他们过于热情，这会影响研究中的受访者，并导致受访者的回答产生偏差，使得受访者只想取悦面试官。而有些人只是花时间去和受访者攀谈，而不是在倾听受访者的心声。

（2）有些人具有明显的二元性。他们具有非黑即白的思维定式，通常会忽略灰色地带，而灰色地带却往往包含一些非常有趣的见解。他们喜欢非常严格地按照自己预设的剧本推进，希望受访者毫无偏差地回答他们的问题。但是，正因如此刻板，他们会错过受访者带来的其他线索。他们会忽略受访者回答时的轻微犹豫、回答前的停顿和语气的变化。而

这些不寻常才是让面试官深入了解受访者的机会。面试官应该追问："你为什么会犹豫呢？""你回答的时候停顿了一下，你当时在想什么？""你的语气变了，为什么？"这些才是真正了解受访者真实动机的稀有机会，因为真实动机往往隐藏在潜在话语的背后，不易被察觉。

（3）有些人天生就不习惯和陌生人交谈。对他们来说，与陌生人交谈将是一种痛苦的折磨！

如果你是以上三种人中的一员，请不要担心。第6步（实施访谈）中有一个建议，将告诉你如何练习访谈技能，并让别人来帮助你找出需要改进的地方。如果你真的认为没有必要试图改变自己，那么你可以找一个愿意陪你进行面对面访谈的人，让其全程参与。如果你是成对或小组进行访谈，那么你可以找人陪你参与其中，但我不推荐有人在一对一的访谈中陪着你，因为人多可能会吓到受访者。事实上，如果你感到不自在，你的不自在也会表现在你的肢体语言中！

习惯于迭代

你发现自己会质疑自己在之前的步骤中所做的事情，并希望回到过去做出改变。如果你无视这些冲动而保持原样，你就不会从测试中获得最大的收益。如果你回到先前的步骤并对其进行更改，按照时间顺序再次完成测试的所有步骤，

你就能回到返工前的位置并取得意外收获。不要气馁，也许你只需要做一些较小的调整。你要明白，现在多花一点时间回顾过去，检查和复盘你正在做的事情，未来就会有更大的概率取得成功。

根据证据做出决定

一旦完成了金点子测试，你就需要根据证据采取行动。根据现在的处境做出决定，这一点至关重要。金点子测试会帮助你核查已经收集到的证据，而不是目空一切地一意孤行。你需要评估自己当前的信心水平后继续前进。站在镜子前，直视自己的双眼。是时候勇敢面对了，问题很简单：我应该继续还是停止？

学会及时止损

懂得及时摁下暂停键是至关重要的。你不必为反浪费的行为感到羞愧。事实上，暂停是让你不再把金钱、时间、资源和精力浪费在徒劳无功的事情上。不算研发产品的成本，将产品推向市场同样需要大量资金。创造良好的客户体验、建立良好的客户支持和发布新产品都需要资金支持。1998年，我被称为"产品杀手"，我对此引以为豪。因为通过及时止损的方式，公司能够重新部署资源，致力于能够带来可观收益的项目。

通盘考虑下，你要学会中途改变策略或完全停止现有工

作，并且迅速从失败中汲取教训，然后继续前进。失败乃成功之母。

保持客观

在金点子测试中作弊十分容易。你可以假装对某些问题置若罔闻；你可以选择只记录你想听到的内容；你可以隐藏困难。但是，如果你真的想保证自己没有浪费时间、精力和金钱，那么我还是希望你能够在整个测试过程中接受建议，尽可能地保持客观和中立。直视自己的双眼，保持真诚。请不要忽视你脑海里的声音，而要轻声问"这是真的吗？！"，具有适度怀疑的精神。

边阅读边行动

理想状态是当你有了一个想法，你就可以在阅读的过程中立即付诸行动。这是一本通俗易懂的测试操作指南。你应该能从一开始就学会使用它。这也是一本实用的练习册，而不是一部教条主义的书。你尽管把它放进你的书包，然后通过 7 个步骤检验你潜在的、切实可行的想法。

你是在一家机构工作还是和投资者一起工作

金点子测试适用于所有怀揣想法的人，不管他们是否完全独立工作。无论你正在与投资者合作，或者处于一个管理有素的组织中，你都需要通过阐明你的想法所具有的优势来

赢得支持。以下是一些常见的争议区域和相关的应对技巧。

现在谈生意还为时过早

当你展示想法时（在金点子测试之前或之后），为了获得资金或通过审批，我保证肯定会有人进一步追问。通常情况下，他们会问你的商业案例，什么时候可以盈利／占有多少市场份额，什么时候可以实现收支平衡，将使用什么渠道进入市场等。请你不要在测试的早期阶段就被迫着手去做解决方案。现在开始讨论解决方案的细节和交付问题还为时过早。许多好的想法都被类似的问题腰斩了。

你需要非常清楚，除非你首先确定了问题、需求或愿望的存在，否则你不可能找到其答案。为了进一步取得信任，你可以向提问的人展示金点子测试的 7 个步骤和已完成的核心模板，并在深入研究解决方案之前展示出你对获取风险假设所需证据的密切关注。在做除测试之外的其他事情之前，你需要对最初的假设保有信心，这样你才能确定是否值得继续下去。在有证据证明这一首要原则之前，你必须抵制制订解决方案。只有这样，你才能确保不会浪费金钱去构建没有市场的解决方案。

如何争取小额投资

在整个测试过程中，我将为你提供低成本的选择，因为你的确可以在较低或没有预算的情况下自行完成这项测试。

大部分支出可能都用于支付与你坦诚交谈的受访者。如果你的团队有一些预算，那么你可以利用起来。

如果你所处的组织已经拨出资金来分批投资待测试的想法，那么你就拥有了"创新基金"。渐进式小投资的优势是可以减少测试过程中的浪费。因此，即使我们停止推进这个想法也没有关系，因为我们尚且没有投入太多成本。"创新基金"是为了让人们能够尝试新想法，而有些想法可能注定会失败。这就是生活。所以，如果你有"创新基金"，那就去尝试吧！

如果测试需要预算，但恰巧没有可用的资金，那么你就需要让你所在的组织预留一些资金。财务部门和产品 / 创新经理之间也应该达成协议。

为测试想法留出预算：

我们需要预留出一定的预算用于研究和测试新想法，这样我们才能创新。

这个研究和测试并不大规模地面向市场，只是对早期想法的轻度测试。我们可以在自己空闲的时间里独立完成，找出值得追求的想法。

我们将使用部分资金，确保在着手构建解决方案之前有需要解决的问题、需求和愿望。我们以尽可能少的支出，边测试边学习，这样我们就可以确定最佳的投资方向。

我们需要一种快速有效的方式来获取支持测试的资金。

你不需要像对待大投资那样谨慎，因为我们只需要小额资金来推进实验。因此，决策过程需要迅速，甚至有些决定可以由组织中较低级别的人拍板。

阐明你要亲自研究的立场

一些组织会将金点子测试视为研究，并认为应该由市场营销、客户服务或研究部门去完成。虽然当前的测试只针对众多早期新想法中的一个，但是一些组织仍然认为最好能够建立一种更清晰地进行测试的工作方式。

如果发生这种情况，你可以参照以下观点：

（1）这项研究还处于初级阶段。现在你需要弄清你的直觉是否能够被称为想法，并且这个想法是否值得推进。所以，在你确定自己的想法是个好主意之前，你不想占用研究部的资源，对吧？

（2）我曾经合作过的所有公司都以各种各样的形式谈论关于以客户为中心的话题。他们会称之为贴近客户、理解客户、以客户为中心、以客户为导向，其实它们的本质是一样的。如果你从未见过客户，那么你怎么能做到以客户为中心呢？（参考我之前关于管理语音信箱产品的故事。）因此，你迫切地希望自己能够亲自运行这个测试，因为它将帮助你形成对客户/用户的理解。

（3）此时，你的想法或"直觉"还没有形成。因此，你

需要进行迭代，在了解潜在客户 / 用户群体的需求时做出适当的改变。你需要现场做出改变，但是如果这些改变只有返回到某个过程或者将其反馈给第三方机构才能实现的话，那就很难做出改变。公司员工会花费更多的时间辗转于你和客户 / 用户之间，那么为什么不直接去面对客户呢？

　　如果你有客户服务和研究团队，我将带他们亲身体验金点子测试的 7 个步骤，并阐明你的意图。你可以在完成第 3 步（创建问题）的过程中询问团队的建议，因为他们具备专业知识和可行的建议。尤其是他们可能会在第 4 步（寻找受访者）中提供帮助，因为他们可能拥有受访者数据库，或者与招募受访者的专业公司有联系。当然，你必须与他们共享结果。因为他们可能希望你以一种特定的方式记录访谈结果和发现，以便匹配现有的研究项目，从而便于他们可以研究并与其他业务部门分享。虽然你的想法还处于非常早期的阶段，但当你收集关于目标客户 / 用户群体的信息时，你一定会遇到一些对公司其他部门有用的见解，而这些部门的业务可能会在现在或将来涉及你所研究的客户 / 用户群体。

如何在研究访谈中接受帮助

　　如果你需要或想要招募其他人来帮助你进行访谈，那么你可以通过分享研究脚本的方式来保持访谈流程的一致性。你将与销售团队进行合作，团队成员可以通过与客户的访谈

为你整合研究结果。你需要从第 1 步（提出假设）开始就与销售团队成员分享你的经历，并确保他们对第 6 步（实施访谈）给予特别关注，因为第 6 步包含了很多关于如何最大限度地利用调查性采访的技巧。你要确保销售团队成员也详细记录了他们所进行的访谈经过。但销售团队成员的代劳并不代表你不用亲自去完成访谈。亲力亲为会有更大的收获！

关于研究法规和个人安全的说明

请务必查看与研究你所在地区或国家的法规法律。在进行研究的过程中，你很可能会涉及一系列相关领域管理性质的法规和法律。各国的具体情况不尽相同。与研究相关的规定，包括只为研究目的而接触现有客户、获得对未成年人进行研究的许可、获取个人数据、确保公开数据的用途和如何存储数据等。我经常求助于市场研究协会（Market Research Society），该协会提供了在英国做研究的具体要求。如果你浏览该协会的官网，就会发现一个链接到相应国际组织的方式。除此之外，部分行业和部门，如卫生部门可能还有其他需要注意的法规。所以，在你招募任何潜在受访者之前，请务必确保你已经掌握了访谈的界限和最佳的做法。

虽然我鼓励你亲自进行金点子测试，并尽可能地接近客户 / 用户，但请你注意不要将自己置于任何可能危及个人安全的情况。事先声明，我不会对你的安全承担任何责任。

**重要
提示**

　　金点子测试模板将帮助你把 7 个步骤应用于测试你想法的过程中。

　　打造迭代的心态，在你完成 7 个步骤的过程中，你将不断地进行改进。

　　如果你在某组织或与投资者一起工作，请参阅怎样获得支持的建议。

**常见
误区**

　　认为你的想法太超前了，无法检验你对客户／用户的想法、感觉和行为的假设。

　　过于关注技术解决方案，而不是研究如何解决客户的问题、需求或愿望。

　　不愿与客户／用户面对面交流。

第1步
提出假设

　　针对想法，你需要做的第一件事就是把它变成一个可以通过金点子测试来验证的假设。你要把这个假设看作一种理论，这是深入研究的起点。这个假设阐明了你的想法的目的，并构成了使用金点子测试的基础。从本质来讲，金点子测试是根据理论做出的最佳预测。如果你已经知晓假设产生的结果，就不需要通过测试进行验证。金点子测试是一个让你所有的想法跃然纸上的机会。通过金点子测试的 7 个步骤，你将不断地回归、完善和改进你的假设。

　　除了有助于提炼和集中你的想法之外，这个假设也将很好地解释和总结你试图实现目标的方法，不仅是为了你自己，也是为了其他人。你可能已经看到了许多不同定义的假设，因此为了达到测试的目的，假设将由四个不同的部分组成。

　　第一部分：目标

　　此处的目标是指你想要实现的整体目标。

　　第二部分：想法

　　关于你想要创造什么的简短描述（如果你已了然于怀

的话）。

第三部分：受益人

受益人是指你想要帮助解决问题或满足需求、愿望的人。

第四部分：对策

你需要受益人配合做什么才能实现你的目标。

在这一步中，我将开始使用一些案例，其中大部分案例将贯穿金点子测试的 7 步骤。

目标

确定你的总体目标是什么？

在开始实施新想法之前，请确定你的个人目标是什么。人们通常把这种练习称为"产品疗法"（Product therapy）。"therapy"这个词来自希腊语"therapeuein"，意思是参加、服务、照顾，这些也正是我对你的期望。诚实而坦率地说出你想要实现的目标，你就会尽你所能地为有需要的人提供服务。

如果站在镜子前，你可能就会找到答案。问问你自己想用这个新想法实现什么样的目标，然后直视你的双眼。依你所见，怎样才算成功？幻想一下最终成功的状态。

现在请你诚实地说出以下内容：通过这个新想法，我想……

以下是一些示范：

- 实现我的年度财务目标

- 获得晋升 / 找到新工作 / 充实我的简历

- 赚钱

- 省钱

- 节省时间

- 让过程更高效

- 创办自己的公司

- 为人类解决问题

- 找到获得更多资金的方法来解决更多的问题

- 使研究商业化

- 被公认为企业家

- 创业

一些创新者不喜欢谈论金钱。这种情况在学术界、第三方机构、企业和慈善机构中时有发生。并不是每个人都想通过创新来获得最大的利润。有些人这样做是为了社会利益或人类利益，当然，个人回报也会随之而来。他们认为能否从中赚钱并不重要，重要的是自己的价值能否有所体现。但总得有人去谈论金钱，况且很少有项目能获得永久性的资助。创新者至少需要支付自己的成本。每个人都需要用金钱来维持基本的生计。

当我和博士生们一起工作的时候，我会问他们一些尖锐的问题：

- 你是否正在考虑怎样将你的研究成果商业化？
- 你想知道如何把一个想法变成一个商业产品或服务吗？
- 你是否把自己想象成创新者？
- 你只想通过实践更好地了解商业吗？
- 你想通过自己的创新让世界变得更美好吗？

让世界变得更美好与实现商业化和获得金钱的答案几乎各占一半。当然，你也可能同时得到这两个答案。不过，我们的确有必要谈谈如何才能做到谈金钱而不色变，如何才能让金钱不被视为一个肮脏的词。毕竟，即使是让世界变得更美好的目标，也是需要付出代价的。具有价值的创意很多，比如如何让创新者获得资金、资金投入项目后能带来什么收益。整个创新的过程都需要有人提供资金，客户/利益相关者需要看到足够的利益——"价值"，从而保证资金链的完整。

随后，一些博士生意识到，尽管他们对自己能够实现的目标充满热情，但他们的动机并非需要筹集资金将自己的想法商业化，也不是真正成为将想法推向市场的人，所以他们需要从客户的角度来考虑这个问题。投资方可能会欣赏博士生们的某项发明，但投资方只有在看到可观的利益回报时才会投资——在未来的某个时候产生的商业回报。然后，投资方开始专注于付费客户来继续推动创新。当投资方不再思考解决方案时，他们需要找到一种能够吸引客户付费的商业模式。如果投资方不能找到这种商业模式，那么这根本就不是

一个好主意！

所以，在你开始测试之前，请明确让你感到快乐的源泉。在收支平衡的前提下，请明确主要动机。

下面是一些教会你如何构建第一部分假设陈述的案例：

- 我的假设是，如果……，这个地区的犯罪事件将会减少。

- 我的假设是，如果……，我们可以在一年内实现盈利。

- 我的假设是，如果……，我们可以在半年时间内成为市场的引领者。

- 我的假设是，如果……，我可以完成老板设定的目标。

- 我的假设是，如果……，我明年将获得一家行业领先刊物的提名。

- 我的假设是，如果……，到 2025 年，我们将减少诱发心脏问题的数量。

- 我的假设是，如果……，我们将在 9 个月内从现有客户那里获得新的收入。

你要尝试具体化和量化总体目标，这应该是一个可以实现的目标。具体化和量化的方式不仅有助于明确总体目标，还能让你真实和明确地将自己置身于大局之中。这样不仅能不断地提醒你保持专注，还能让与你一起工作的人知道你的目标是什么。

如果你分别在为你的公司或客户做测试，你也可以明确

说明。例如：

我的假设是，如果……，我们将在 6 个月内为客户创造收入。

想法

简而言之，你的想法是什么？（如果你还没有理清思路，就不必作答。）

简洁要比使用很多词困难得多！假设你正在和一个社交圈或业务圈之外的人交谈，你会怎样阐述你的核心想法？下面是一些接续上文提及的假设陈述的案例。这些案例旨在展示怎样进行简单描述：

- 我们实施了一个改进的流程。
- 我们推出了一种新的方式。
- 我们设计了一个新的营销计划。
- 我们开发了一个应用程序。
- 我们创造了一款新游戏。
- 我们可以找到解决方法。
- 我们开发了一种新技术。

如果你还是不知道自己想要做什么，那么你还可以使用更加通用的模板，比如"我们已经找到了解决方案"；但是，如果你已经知道自己想要做什么，你也可以进行补充。

受益人

谁有你想要解决的问题或想要满足的需求、愿望？

我们现在需要确定谁将从这个想法中受益。在此阶段，我们只能凭借理论、直觉和感觉来确定受益人。请放心，通过金点子测试，我们会找到证据来支持你的直觉，而不是让你把整个命题建立在未经证实的假设上。所以，让我们尽情地猜测吧！

许多产品失败的原因是源于误解或缺乏客户真实需求的数据，因此我们必须从一开始就解决这个问题。我在网上搜索了一些关于产品失败原因的数据统计，发现通常是由于推出的产品未能契合成功指标（如客户数量或客户收入等）。统计数据造成产品失败的概率介于 70%~90% 之间。在深入探究产品失败的原因时，最常见的原因是未能体现产品价值、未能反映客户 / 用户的需求、未能计算出需求的价值。尼尔森（Neilsen）是一家成立已久的全球市场研究和数据分析公司，该公司将这种现象描述为"产品忽视了满足广泛消费者的需求"。所以，我们在开始产品设计时就要思考"为谁解决问题"，这样我们就不会制作出难于迎合市场的产品或解决方案。

请保留你想要传达的理念。现在的关键点并不是你想要构建什么，而是先考虑你的目标客户 / 用户会对产品产生什么样的感受、想法和行为。这一调整可能会造成你思想上的重大转变。许多创新者在投入时间确定产品的受益人之前，

会深入思考解决方案。

首先绘制所有相关人员的人物谱系图

在意识到不同群体的人扮演的角色可能会引发的困惑后，我创建了绘制人物谱系图的方法。该图将帮助你更好地厘清你将直接为谁创造价值，而不是谁帮助你在创造价值方面发挥了重要作用。

第一个重要的区别是理解"用户"和"客户"之间的不同。用户是使用（体验）产品的人，而客户则是为产品付费的人。正如我在这本书的前面所讨论的，在某个过程中，你需要为你将要提供的解决方案支付报酬（现金或实物）。在本书中，我将对客户和用户进行明确的区分。客户和用户可能是同一个人，也可能是不同的人。我见过一些创新者只关注客户而忽略用户，反之亦然。为了制订一个成功的解决方案，你必须同时了解客户和用户的需求。

这是一个客户和用户同为一人的简单案例。

案例：出租车应用程序的客户也是用户

让我们回顾一下这几年人们常用的出租车应用程序。大部分情况下，使用服务并为其付费的人是相同的，因此他们既是客户又是用户。但在某些特殊情况下，客户和用户不是同一个人。例如，主人为他的客人预订出租车，或者为不会使用应用程序的年长的人预订

出租车。但就目前而言，出租车应用程序与同时是客户又是用户的人之间的简单交易占了大多数。在早期的流程重组中，我接受了先为大多数人进行设计的理念。

在以下场景中，客户和用户不是同一个人。

案例：对于儿童应用程序，客户和用户不是同一个人

一个 10 岁的孩子想购买和朋友一样的应用程序。在这里，父母是客户，而孩子是用户。

案例：对于小公司的电话系统，客户和用户不是同一个人

一位小企业经理想为办公室买一套新的电话系统。在对公销售（一个企业向另一个企业进行推销）中，客户和用户不同是很常见的现象。员工是电话系统的用户，而小企业的经理则是支付电话系统费用的客户。

案例：对于教育机构提供的在线学习，客户和用户不是同一个人

一家教育机构提供了一种在线学习的方式，而不是在实体学校学习。此时，用户是学生，而不是付费的人。付费的客户可能是学校或家长。

请参照以下我为这些场景绘制的"人物谱系图"，见表2-1。你可以在表2-1中看到，客户与用户可能不是同一个人。你还可以看到，在某个时候可能会出现一个重要的影响者。也许这个影响者对你的营销计划有帮助，能够帮助你接触目标客户 / 用户。这个影响者现在可能不是重点，但很快就会成为重点。还有一个"推荐人"，我把他定义为向客户推荐产品的人。"推荐人"也可以被认为是影响者。我把客户称为"预算持有者"，因为他们掌管财权。你可以在业务场景中发现，在你和预算持有者之间可能存在这样一群人，他们既是推荐人，又是在与客户达成协议后处理付款的人。有时候，扮演这些角色的人是如此有影响力，以至于你需要把他们当作客户来看待，因为他们可能具有阻止你提议的能力。通常，在商业环境中，供应商会发现自己在进行采购之前必须获得多个部门的批准，这些部门可能会因为你的组织不符合最低通用供应商标准而阻止提案。

表2-1　人物谱系图

人物谱系	出租车应用程序	儿童应用程序	小企业的电话系统	在线学习课程
用户	游客	儿童	行政主管或办公室职员	学生
介绍人	游客的朋友	儿童的朋友或父母	办公室行政人员	学校、朋友或父母
推荐人（游说预算持有者）	不适用	儿童或其他儿童的父母	行政主管	老师、朋友或学生

（续）

人物谱系	出租车应用程序	儿童应用程序	小企业的电话系统	在线学习课程
客户（掌握财权）	游客	父母中的任意一方	首席执行官	学校或父母
交易处理者	游客	父母中的任意一方	办公室行政人员	学校行政人员或父母
神秘的影响者（注意）	游客的朋友	祖父母	现有的可信赖的技术设备供应商	朋友们和老师们

你在表 2-1 中还能看到"神秘的影响者"类别。你不需要格外关注这类人，因为你无法判断他们是起积极的作用还是消极的作用，但他们的确会对客户 / 用户产生影响。"神秘的影响者"可能会突然对你的产品产生兴趣，而你却可能在产品发布后才注意到他们。

通过使用这个人物谱系图，你会发现相同的人物出现在不同的文本框中并标有注解，这些注解有助于阐明每个人所扮演的角色。我发现经销商（帮助你把产品交付给你的客户）实际上是一个客户群体，因为经销商可以通过购买你的产品，然后进行包装，最后售卖给客户。

你将如何使用人物谱系图？当然，你可以更改第一列的标题，但请你尝试通过思考进行分组，然后考虑首先关注哪一组。

请关注下面这个"室内市场项目"的案例。我将反复使用它来展示如何应用金点子测试中的 7 个步骤。

案例：如何使用人物谱系图来辨别客户、用户和其他群体

几年前，我指导了一个20世纪20年代建造的室内市场项目。该市场已经失去了昔日的辉煌，现有大量空置的商铺。在我们继续执行项目之前，你有什么好的创意吗？主推的产品应该是什么？是提供一种服务吗？是准备一个提案吗？原计划是运行一个与之前不同的活动方案，建造一个可盈利的室内市场。所以，对于我的客户，也就是付钱给我的人来说，我所提供的服务要达到这个盈利的效果。该计划本身具有很强的可行性，在试运行期间我又萌生了许多新想法。核心提议是在免租金的测试交易期，降低公用事业费用，并且执行一个综合的营销计划以为早期测试交易者增加客流量。我的客户（即业主）获得的收益是让新交易者签署长期的全租租赁协议。室内市场项目的人物谱系图见表2-2。

表2-2 室内市场项目的人物谱系图

人物谱系	我的代理商
用户	潜在的市场交易者和市场投机者
介绍人	议会
推荐人（游说预算持有者）	议会和业主市场理事会
客户（掌握财权）	业主首席执行官
交易处理者	业主财务总监
神秘的影响者（注意）	本地利益集团和现有的市场交易者

在这个案例中，业主是我的直接客户，他们付钱给我。由于业主是一家企业，涉及不同的部门和个人。有一个市场经理为业主工作，他对业主首席执行官产生着影响。在这种情况下，业主财务总监正在负责处理付款，因此有一些采购难题需要解决，但没有必要将其作为高度优先解决的问题。

潜在的新的永久测试交易者是用户群体之一。虽然他们不会直接给我钱，但他们将是这个计划的主要参与者。如果我们找不到测试交易者，就没有人可以转变为永久测试交易者，那么这个计划就会失败。

另一个重要的用户群体是市场投机者。这些市场投机者将会成为市场上的顾客，他们是整个市场的客流。室内市场的体验是为他们创造的。如果没有市场投机者和观望者，该项目就不会成功。因此，市场投机者是我们的用户，当然也是测试交易者的客户，因为市场投机者有购买能力。如果没有这个详细分组，我就没有机会兑现业主的提议。

议会把我们介绍给了市场业主，市场业主能够对我们的客户产生很大的影响，也能够在整个项目中持续提供支持。项目开始运转后，市场业主能够提供真正有价值的支持，例如为测试交易者提供折扣、为活动颁发许可证、延长工作时间、通过营销的方式传播消息等。所

以市场业主作为介绍人，有必要让他们提供一份有价值的参考，这样你就可以了解市场业主的需求，并以此为基础来创建和维持良好的合作关系。

当地有很多具有公信力的利益团体、具有大量粉丝的博主和不同的社区团体，他们代表着共存在一个大熔炉里的不同文化。我们花了大量时间与这些群体合作，了解他们的需求、问题和愿望，并努力实现他们的期望。我们认为他们有破坏项目的能力。直到项目开始运行，我们才真正知道他们的存在。他们就是神秘的影响者的绝佳范例。

现有的一些市场交易者的商铺基本上都是通过家族传承下来的，其中包括肉店、餐馆、炊具店、假发店和杂货店等。这些市场交易者有一批忠实的客户，但他们也担忧将来的发展前景。这个群体也是神秘的影响者，因为我们下意识地认为他们会接受项目带来的活动以增加客流量。可是当我们开始执行计划后，才发现我们对这群神秘的影响者做出了错误的预判。

事实证明，其他团体对项目的成功起到了重要的推动作用。我们发现，期望商铺始终被潜在的市场交易者占据是不可能的，我们也希望将空间重新规划为社区活动的目的地。这两个因素让我们意识到艺术家、社区团体、社会企业和慈善机构在帮助室内市场恢复生机并赋

予其用途和动态方面的重要性。他们是神秘的影响者，而且其中许多人也是用户，因为他们本身就是市场投机者。

现在你需要给不同的人群设定优先级

在大多数情况下，因为直接客户会付钱给你，所以你会把他们置于首要任务中。下面，我们以室内市场项目为例来研究优先级的排序方法。

案例：确定室内市场项目中不同客户、用户和其他群体的优先级

在这种情况下，我的客户（业主）的成功完全取决于测试交易成交的比例。在这种情况下，我们应该优先考虑寻找潜在的测试交易者，因为他们有兴趣长期租赁，其次是提升市场投机者的客流量。所以，测试交易者和市场投机者这两个群体应该处于优先考虑的位置。

议会是重要的利益相关者，应该位于优先级列表的第二位。虽然议会没有直接向我们支付金钱，但赢得议会的支持是非常重要的。

现有交易者紧随其后。但在项目推出后不久，本地利益集团就会浮出水面。作为神秘的影响者，这一群体

在优先级列表中的位置也会提升。这一群体值得重视！

我们对市场的愿景就像古希腊的"集市"（agora）一样，是一个聚会、学习、社交、分享、娱乐的地方，而不仅仅是为了贸易。我们渴望享有社区所能提供的一切便利，这是成功实现室内市场项目这一愿景的基础。本地利益集团、现有的市场交易者，以及艺术家、社会企业和慈善机构都是促成项目的核心部分（一些艺术家、社会企业和慈善机构是测试交易者，会持续关注室内市场项目，并有意从临时租赁和装饰方面受益）。即使这些群体不是我们客户（业主）优先考虑的对象，但他们对总体成功至关重要。

我在本书中提出的观点是，如果你遇到了许多不同的群体，就需要逐一思考，找出他们所扮演的角色，然后在优先级列表中进行排列。你可以在假设陈述这一部分体现出不同群体的优先级。你也可以尝试在人物谱系图中对不同的群体进行优先级排序。

你最终要为不同的群体创造价值主张。

你应该听说过"价值主张"这个术语。从广义上讲，价值主张阐述了客户会购买你的产品的原因，并要求你的想法要从客户／用户及其问题入手。价值主张解释了想法的目的和价值。如果你能量化价值，这将有助于解释和推进你的想

法。量化价值是一个至关重要的练习，它使你能够识别谁将受益于你的总体假设陈述。

"价值主张"这个术语通用于多种语境，通常是一种假设（无论是否得到证实），即你自认为可以提供一些有意义、有价值、有用、可取或有益的东西。以上这些词都是价值的同义词，所以，和你的目标一样，价值并不仅仅与金钱有关。价值主张还会让你考虑提供超出现有价值的价值，这样你就不会与难以击败的竞争者竞争，也不会在没有市场空间的地方竞争。你会发现自己花了大量心思去思考如何将自己的想法作为价值主张来进行阐述，这是件值得肯定的事。起草价值主张的声明会促使你把注意力集中在当务之急的事情上，而把不重要的事情搁置一旁。起草的过程也是一种宣泄，因为你需要写下所有的猜测、预感和想法，所以你会感到如释重负。不要担心你起草的内容是否有据可查，也不要担心是对是错。等待时间的检验吧！

价值主张陈述（见表 2-3）不仅是一切计划的起点，而且从解决方案到上市计划的设计过程，它始终与你同在并在需要时不断被改进。价值主张陈述将使你忠于客户/用户的需求，并不断提醒你恪守向客户/用户做出的承诺。始终保持更新并坚守价值主张的陈述！

案例：室内市场业主的价值主张应对每个待办事项进行说明

表2-3 室内市场业主的价值主张

待办事项	案例	说明
目标群体	室内市场业主	谁有这种需要、问题、愿望？
受益者	常年亏损的室内市场有大量的空置商铺	你能解决哪些需求、问题、愿望吗？
项目设计者	可行的室内市场复兴项目	产品/服务的类别
可提供的服务	6个月内的商铺租金收入、减少来自地方议会的压力（与废弃建筑相关的犯罪），以及减少维护成本，由管理员负责管理空置的商铺	你能给室内市场业主带来什么好处？
区别	目前的情况是市场每天都在亏损，犯罪率上升，没有资金用于维护建筑物，未来前景堪忧	新项目与目前运行的项目有何不同和改进？

关于编写价值主张陈述

"目标群体"（FOR）——谁有需求、问题、愿望？

谁将受益于你的新想法？每个不同的群体都需要他们自己的价值主张陈述。当你编写价值主张陈述时，也会发现不同人群的价值主张有共同之处，所以你稍后可以将它们进行整合。但开始时要单独构建，否则会变得混乱！因此，在室内市场项目的案例中，业主的价值主张陈述需要不同于潜在测试交易者的价值主张陈述，潜在测试交易者的价值主张陈

述又不同于现有的市场交易者等其他群体的价值主张陈述。

　　你需要强迫自己单独考虑每个客户 / 用户群，这样就可以确保你不会忽视每个群体的需求。下面是一个客户和用户是同一个人的简单案例。

案例：客户和用户是同一个人的新出租车应用创意价值主张

　　新出租车应用创意价值主张为发现现有出租车服务系统还有待改进的出租车乘客和应用程序用户提供了一种能够实时跟踪司机到达时间和实时位置的方法。这一改进与目前应用程序用户在没有任何信息提示下等待的情况完全不同。

　　那么，关于出租车应用程序的受众呢？答案似乎很简单，因为客户和用户是同一个人。在这里我可以把客户 / 用户称为"现有的出租车乘客和应用程序用户"吗？这里采用了必要的高级描述符。通常情况下，出租车乘客和应用程序用户不仅仅是想要从一地到另一地的人，因为这些人也可能喜欢步行或乘坐公共交通工具。但是，现在他们是已经习惯乘坐出租车并熟悉应用程序的人。如果你不添加这些高级描述符，你会发现如果试图去说服乘坐公共交通工具的人转而乘坐出租车，这种做法将彻底改变你的价值主张。那么，你着力解决的问题和追求的目标将会有所改变。同样地，关注

已经在使用应用程序的用户对你追求目标也是有帮助的。如果客户 / 用户不是现有的使用者，那么他们就不属于你的目标群体。因为假设客户 / 用户是现有的使用者，你会发现自己在尝试写一份关于为什么要让客户 / 用户使用这款应用程序的价值主张陈述，而不是精准地探寻客户 / 用户的需求等，而这将严重地分散你的注意力。

因此，你可以将现有的出租车乘客和应用程序用户群体视为你的第一个、最具潜力的细分市场。虽然我鼓励你添加高级描述符（如果自我感觉有帮助的话），但在这个阶段尚且不需要过于详细区分。当我们研究不同的群体时，我们会详细讨论细分的问题。现在，你只需要将高级用户从高级客户中分离出来，但尽量不要过于细分用户和客户。

在编写价值主张的早期阶段，你需要做出选择。这个选择将会影响你编写剩余部分价值主张的方式，以及你如何实施金点子测试。

"受益者"（WHO）——你可以帮助受益者解决哪些问题、需求、愿望？

你应该专注于研究受益者的问题、需求或愿望，而不是自以为是地假想他们会有什么问题（作为解决方案设计师）。在这个阶段，不要担心你的想法是否会引起共鸣，因为现在还停留在酝酿直觉和想法的阶段。

在室内市场项目的案例中，业主的问题是由于商铺的空置导致了亏损。结合上述出租车应用程序的案例分析，客户 /

用户打算乘坐出租车从一地到另一地。你可以询问他们最近一次获得了什么样的乘车体验——他们一直在等待出租车的到来或者不得不一直打电话给出租车调度办公室以获取出租车的最新位置。

创新者常犯的一个错误是他们认为现有的出租车乘客和应用程序用户想要一个更高效的应用程序，或者室内市场的业主想要一个让市场恢复活力的项目。这种想法会导致创新者直接跳到制订解决方案的步骤，而不是征求客户/用户实际的问题、需求或愿望。如果你这样做，就会从测试解决方案开始入手，而忽略调查所有客户/用户是否具有你所认为的他们会有的问题、需求或愿望。

另一种考虑受益者价值主张的方式是分析受益者想要完成的目标。下面这个儿童游戏应用程序的案例可以清楚地阐明这一点。进一步研究价值主张陈述，你会发现"可提供的服务"部分直接回应了受益者的价值主张，因为这才是有效的应答。

案例：分别从儿童和家长的角度出发，游戏应用程序具有完全不同的功能

对于父母的注意力不能集中在孩子身上的儿童，我们开发的游戏应用程序能为儿童提供数小时的娱乐活动，不同于以往儿童需要玩伴并且会很快感到无聊的体

能游戏。

对于忙碌的父母来说，他们需要让孩子有事可做，这样他们才得以腾出时间继续做家务。我们的新手机游戏为儿童提供了教育体验，能够吸引儿童数小时的注意力，这与其他没有教育意义的游戏不同。如果找一个看孩子的人，父母还需要花费时间和精力去协调。如果做其他体能游戏，可能会发生不可预料的事情。

"项目设计者"（OUR）——产品 / 服务的类别是什么？

想想你的产品 / 服务属于什么类别。常见的错误有，一开始就描述你拥有的东西，要么过于技术化，要么以一种基于功能或销售的方式。所以，杜绝说全新的、丰富多彩的、体验超棒的之类夸大其词且毫无意义的话，而是要客观地陈述内容。如果你在网上搜索，想想你会使用哪些关键词，或者你会如何向来自火星的人（一个毫无背景知识的人）描述你的产品 / 服务。

例如，在室内市场项目中，业主接受了一个"使室内市场恢复活力的项目"：实施阶段基本覆盖了项目涵盖的内容，并且这个项目还在进行中。在出租车应用程序的案例中，出租车应用程序本身只是一个应用程序，其中不存在销售问题——所见即所得！

"可提供的服务"（GIVES）——你能给客户 / 用户带来

什么好处？

你能提供什么样的服务来减轻客户的痛苦、满足他们的需求或愿望？客户希望从解决方案中获得什么好处？你要避免写下让客户难以理解的产品列表，还要想办法拓宽客户的思路。

在室内市场项目的案例中，业主享有"6 个月内的商铺租金收入，减少来自地方议会的压力（与废弃建筑相关的犯罪），以及减少维护成本，由管理员负责管理空置的商铺"。你会发现，每项条款都与解决空置商铺的问题直接相关。

业主有机会出租空置商铺，这是解决其他问题——来自地方议会的压力和维护空置商铺的成本——的关键。解决方案是价值主张的一部分，业主需要从解决方案中得到切身实惠。

在出租车应用程序的案例中，客户的问题是关于不可靠性的，而"可提供的服务"与客户的问题直接相关——一种实时查看司机到达时间和位置的方法。这是功能列表吗？不完全是，这是一种描述你能减轻客户痛苦的方式。碰巧现在还有许多其他功能也受到高度重视。例如，你可以通过应用程序预订出租车服务，这比在嘈杂环境中试图被听到叫喊声要容易得多；应用程序会自动获取你和司机的位置，而价格将与现有服务持平或更低；你可以通过应用程序支付费用；你可以看到司机的评价，给司机打分；你还可以通过和别人拼车来降低费用。然而，在此阶段最让我们痛苦的莫过于出

租车到哪儿了。

建议先从主要问题入手。如果解决主要问题的方案没有通过测试，那么就先转向解决其他问题，并相应地修改价值主张陈述。

让我们再来谈谈"钱"的问题。在这些案例中，我没有把"优惠"作为客户的利好。如果你的确有比当前的解决方案更便宜的方案，而且你认为价格是最重要的激励因素，那么请你务必把"钱的因素"纳入价值主张陈述中。价格通常是商品化市场中唯一剩余的差异化因素。例如，移动电话服务商的商品化使你看到的广告都是以价格优势为噱头，如套餐中包含多少流量。坦率地说，价格战很无聊，因为很难取胜（尤其是对于市场的新进入者或较小的企业而言），这就是为什么你会看到市场上的广告都是关乎生活方式的好处，以及与产品或服务无关的信誉级别和奖励。你是否已经参与价格战？你能否避免将价格作为核心价值因素？如果没有，请添加价格因素。但如果你每次都使用"更便宜"作为默认福利，请谨慎地规避。

"区别"（UNLIKE）——它与现有的产品有何不同和改进？

以下分为两个部分：

（1）目前，谁提供解决这个问题的方案？

（2）你满意现有的解决方案吗？

以出租车应用程序为例，其他出租车公司就是直接竞争对手。我们可以从价值主张陈述的前半部分了解到其他出租

车不可靠，而从价值主张陈述的后半部分（"区别"部分）了解到乘客在没有任何信息提示的情况下只能等待。

在室内市场项目的案例中，房东价值陈述的"区别"部分是"目前的情况是市场每天都在亏损，犯罪率上升，没有资金用于维护建筑物，未来前景堪忧"。这是一个非常重要的案例，可以用来帮助理解价值主张中"区别"这一部分，因为它显示了一个"无为"的现状。在这种情况下，另一种选择是维持现状。除了维持现状，没有其他的提案或解决方案。

价值主张中的"区别"部分是一个平衡器。如果你认为你可以提供比现有方案更好的解决方案，那么你就是有据可依的！请再次记住，一切取决于你如何思考，而不一定是你确切知道的。

提示：设身处地地为客户／用户书写具体的价值主张陈述

书写价值主张陈述的方式有很多种，甚至仅仅一字之差就会改变陈述的总体方向。最重要的是你要了解客户／用户想要达成什么目标，在此基础上，有什么常用的解决方案能够达成目标。也许客户／用户使用的是别人预先准备好的解决方案；也许客户／用户重新整合了多种解决方案；也许根本就没有解决方案。如果目前还没有可行的解决方案，那么你需要在"区别"这部分的陈述中体现出这一事实，详细阐明缺乏区别的影响。

　　我建议你写出价值主张陈述，尝试在合适的时候使用它们。想方设法地推敲措辞，看看陈述中的其他语句是否会随之变化。绞尽脑汁地把所有的灵感都写在纸上，看看应该怎样整合，哪些灵感对你来说是正确的，哪些词最能展现你的想法的精髓。如果你需要把你的想法分成几个不同的陈述，那再好不过了。因为价值主张是一个鲜活的陈述，所以你需要不断地改进和适应它。

　　如果你写出了许多价值主张陈述，那么你可以把每一个都放在金点子测试中进行测试，对比得出最有效的陈述。如果你的用户群体和客户群体是相同的，那么你就可以在一次研究访谈中测试多个价值主张。

　　总之，书写不同的价值主张陈述是一种移情练习。当你站在受益者的立场上时，你就会发现价值主张的观点也会随之发生变化。

　　回顾室内市场项目这个案例，我们可以看到不同的价值主张之间存在差异，而且在实际编写价值主张陈述的过程是举一反三、触类旁通的，因为它们之间存在关联性。

案例：室内市场项目中潜在测试交易者的价值主张

　　我们将为有先进理念的潜在的市场交易者在免费测试交易期提供免租金、低利率、唾手可得的机会，通过试运营尝试有效的运营方式，获取额外的销售和营销优

势。区别于其他零售机会，并且作为更大的整体项目的一部分，各个机会大多是独立的。测试交易者需要从一开始就承诺会缴纳租金，并且以全额费率长期租赁商铺。

案例：室内市场项目中潜在市场访客（投机者）的价值主张

对于正在寻找休闲方式的市场投机者（最初是当地人），我们的室内市场恰巧投其所好。室内市场有不断变化的活动和新型试销零售商，为市场投机者提供了一个全新的购物、餐饮和社区的综合空间。不同于其他经常出没的地方，市场投机者每次都能在室内市场有所收获。

案例：室内市场项目中议会的价值主张

对于承受来自政府越来越大的压力以减少空置商铺和经济衰退时期消费者信心不足的负面影响的议会，我们的空置商铺计划为其提供了解决方案，这种解决方案旨在减少空置零售空间对社区的负面影响（包括钉子户和犯罪事件）并支持发展新的本地业务。这不同于以前的解决方案，因为以前的解决方案没有有效地解决上述问题。

案例：室内市场项目中现有市场交易者的价值主张

对于想要继续经营商铺的现有市场交易者，我们的空置商铺计划旨在恢复室内市场活力，让现有市场交易者有机会增加固定收入、加快业务发展，同时通过增加客流量和潜在销售的方式，向测试交易者和"弹出式"项目的组织者提供新的服务。与当前状况不同的是，尽管现有市场交易者稳定地服务着核心的忠实客户，但是总体客流量却正在下降，这对现有市场交易者的长期生存构成了一定的威胁。

案例：室内市场项目中艺术家们的价值主张

对于想要展示才艺、进行表演、获得宣传、测试新想法、接触新观众、稳定现有观众、创造收入（如果有必要）和布置艺术展的艺术家们，我们的"弹出式"空间可以免费提供进行短期销售和营销的空间。这项服务区别于其他服务的优势在于，为艺术家们提供了宣传的渠道和免费的空间。

对策

你需要客户／用户怎样做才能实现你的目标？

行动部分是假设陈述的最后一部分，也是经常被忽略

的部分。你需要清楚地罗列出客户／用户应该做些什么：投资？注册？下载一个应用程序？更换供应商？签合同？集中精力明确他们的需求并以你能提供的价值作为交换。这一部分需要以行动为导向。如果你能为一个或多个受益人创造大量的价值，那么他们就会采取你需要的行动，这就意味着你可以实现你的总体目标。如果客户／用户不按要求采取行动，那么一定是他们的需求不够紧迫或者你给的利益不够诱人，这就意味着你没有一个足够有说服力的价值主张。

结合四个部分的要求写出假设

现在你需要按要求把假设的四个部分的内容整合在一起：目标＋想法＋受益人＋对策。

你要把假设表达为积极的陈述而不是消极的陈述，这样才更有利于测试的实施。你还要尽可能地简化假设陈述，以便测试的过程更顺畅！

以下是一个室内市场项目中潜在测试交易者的案例。该案例展示了如何在一个复杂的场景中将假设的四个部分的内容整合在一起。这个案例比较复杂，因为假设中包括诸多"行动"和三个不同的人群：业主、测试交易员和市场投机者。

案例：关于室内市场项目中潜在测试交易者的假设

（价值主张提示：我们将与有先进理念的潜在的市场交易者在室内市场项目的空置商铺中进行免费交易测试。我们会提供免租金、低利率的测试机会，通过试运营的方式尝试新型运营方式，获得额外的销售和营销优势。与其他零售机会不同的是，项目中的零售机会大多是独立存在的。测试交易者从一开始就缴纳租金，并且承诺以全额费率长期租赁。）

我们的假设是，如果能够大范围地推广项目，给合适的测试交易者们提供免费的测试交易机会，我们就可以在6个月内以全价出租20个空置商铺。

下面是对这一假设的详细分解，剖析了项目内容怎样有机地融入假设的四个部分：

目标：在6个月内以全价出租20个空置商铺。

想法：在更广泛的活动计划中提供免费的测试交易机会。

受益者：测试最终获得全价租金的业主和潜在的测试交易者（可以测试自己是否有能力租赁商铺）。

对策：潜在的测试交易者利用免费的测试交易机会，从市场投机者那里获得足够的资本以全额支付租金。

你可以从假设中看到以全价出租 20 个空置商铺的总体目标。最终可能不是测试交易者来接手这些商铺，但这些商铺最终都将以全价出租出去。业主是主要的受益者，但测试交易者和市场投机者也会从免费的测试交易和市场复苏中受益。这里有几个关键点需要注意：进行测试交易，签署全价租赁协议，稳定市场投机者。（你可以用"我的"或"我们的"来撰写假设。）

下面是关于出租车应用程序的假设。这个假设更直接地展示了基于总体目标开发一个应用程序进行创收的案例。受益者是现有的出租车乘客和应用程序用户。如果你想成为受益者，你就需要下载和使用该应用程序。

案例：出租车应用程序假设

（价值主张提示：我们的应用程序可以为发现现有出租车服务有待改进的出租车乘客和应用程序用户提供实时跟踪司机到达时间和位置的服务，而不是仍然在没有任何信息提示的情况下进行等待。）

我们的假设是，如果我们创建一个新的出租车应用程序，让现有的出租车乘客和应用程序用户下载使用，实时显示司机的到达时间和位置，那么这个应用程序在一年内就会产生收益。

切记，有很多种提出假设的方法，最简单的方法就是以简洁的方式包含上述四个部分，而且你还可以在测试的任何阶段迭代和改进假设。

完成金点子测试模板

当你读这本书的时候，你有自己的想法了吗？如果答案是肯定的，那么请你尝试使用核心模板记录，见表 1-1。

目前，你正处于第 1 步，你需要在表格中写出第 1 步的假设。

表 2-4 显示了核心模板中第 1 步的内容。

表 2-4　第 1 步的内容

第 1 步 提出假设	写出假设包含的四个部分	
金点子 测试　核心部分		
A. 是否存在问题、需求或愿望？		
B. 现有的方案能否解决问题、迎合需求、满足愿望？		
C. 是否采取其他措施另辟蹊径？		
D.（选填）他们对你的想法有什么看法？		

我应该在这个表格里填写什么？

你需要填写你的假设。表 2-5 中填写了完整的室内市场项目案例第 1 步的内容。

表 2-5　填写第 1 步的内容

第 1 步 提出假设	如果能够大范围地推广项目，给合适的测试交易者们提供免费的测试交易机会，我们就可以在 6 个月内以全价出租 20 个空置商铺

请你亲自尝试！

切记，你可以点击链接 productdoctor.co.uk 下载模板。

重要 提示	使用人物谱系图来区分客户和用户。 为每一组的重点人群写下价值主张，以帮助你明确假设中的问题、需求和愿望。 关注你可以为之增加价值的人，而不仅仅是交付解决方案的对象。

常见 误区	未能区分客户和用户（以及其他相关群体）。 未能关注客户和用户的潜在问题、需求和愿望。 提出一个技术性的、基于功能的或有销售前景的假设，而不是以利益为中心的假设。

第 **2** 步
识别风险

**关键
点**

找出假设中最具影响因素的不足之处。

花时间做案头调查，检查是否存在其他
证据。

根据风险的四个主要部分对最具风险的
假设进行分类。

许多创新者未能意识到早期假设可能包含不同程度的风险和可能。在某些情况下，创新者认为无法在产品或服务推出之前解决与风险相关的问题。其实创新者完全有能力解决！识别风险的关键是在早期阶段识别出假设中的风险。

具有风险的假设是对想法的成功有很大影响而且缺乏证据的假设，这种假设可能是令你最不自在的元素。让你夜不能寐的事情就是风险最大的假设，因为它们可能导致你的整个商业模式失败。一旦你投入了时间和金钱去实践你的理念，你很可能会在后续发展过程中受到牵绊。

我们要确保能在第 2 步中发现最具风险的假设，而不是埋头苦干。一旦找到风险点，我们就能够针对第 4 步（寻找受访者）中找到的客户 / 用户群体在第 3 步（创建问题）中提出问题。这些问题可能有利于假设，但也有可能毫无意义。

四种主要的风险假设

在我进行的几乎所有早期测试中，风险最高的假设通常

被划分为四个部分（分别标记为 A、B、C 和 D）。你可以将这四个部分用作识别假设风险的捷径和清单。你会发现，这四个部分是第 1 步（提出假设）中已经完成部分的后续。以下是风险的四个部分：

A：问题、需求或愿望是否真实存在？是否存在你认为的客户 / 用户会遇到的问题、需求或愿望？你是否精准地把握了这类人群希望从解决方案中获得的好处？

B：现有的解决方案是否足以解决客户 / 用户的问题和满足需求或愿望？现有的问题、需求或愿望是否值得寻找不同的解决方案？你是否正确地看待竞争和格局（价值主张"不同"）？市场里是否还有其他竞争者的一席之地？

C：客户 / 用户是否准备采取必要行动来获得另一种解决方案？他们是否会将时间、精力、金钱或其他行动用于采用不同的解决方案？

D：（选填）客户 / 用户对你的想法有什么看法？你目前正在考虑解决方案吗？（如果你已经推进到这一步。）

D 部分对于已经有想法的人来说是选填内容。如果你还没有开始思考你的解决方案，没有关系。但是，如果你已经和客户 / 用户共同经历了从 A 到 C 的过程还没有任何思路，

那就说不过去了。

如果你仔细查看从 A 到 C 部分，你会发现这三个部分在整个解决方案中占着举足轻重的地位。换句话说，如果你的假设不正确，那么整个想法都可能会失败。

优先考虑和寻找现有证据

优先考虑影响最大的假设

提问：如果假设是错误的，那么错误的假设会对想法的成功产生什么影响？你可以从以下三个选项中对风险进行评估：

高风险（High）：这个想法不会成功。

中风险（Medium）：可能存在问题，但不致命。

低风险（Low）：在此阶段不会进展得过于戏剧化。

如果你的回答是"低风险"，那么在此阶段你可以不对假设进行调整。如果做出调整，你可能会陷入困境和不必要的麻烦。如果你的回答是"中风险"，也就是你的确感到假设令人不快，那么你可以考虑做出适度调整，但不必立即行动。如果你的回答是"高风险"，那么你现在必须马上对假设做出调整。

真的没有中高风险吗？三思而后行

如果你觉得假设中确实没有中风险或高风险，那么你应

该已经自信地形成和传达你的想法了……但事实并非如此，因为你正在读这本书。每个创新者都希望将他们带有风险的新想法推向市场，他们认为可以在实现目标之前降低成本，这种现象很常见。你也应该考虑一下是否对假设的评估过于乐观。你应该将低风险项目分成四类，然后进行测试。每当我进行研究时，我都会取得意想不到的收获。

在问题、需求或愿望（从 A 到 C 的过程）没有得到正视以前，不要关注 D 部分

请避免对与现阶段如何交付解决方案相关的假设进行过度的风险评级。在你研究解决方案的细节之前，更为重要的是要确保目标客户 / 用户存在未满足或服务不足的问题、需求或愿望。客户 / 用户可能喜欢你的解决方案，但他们并没有实际的问题、需求或愿望。因此，最终你创造的优质产品或服务可能会孤芳自赏，有价无市。

你可以在 D 部分看到，你曾有机会测试早期想法，但并不是在完成 A 到 C 部分之前。

当然，部分想法的核心是解决方案要基于某种技术或某些元素，因此你需要提出一些与技术相关的假设。这一尝试适用于你使用特定技术并尝试为其找到最佳用户的情况。以出租车应用程序为例，技术的使用是为了给应用程序及其客户提供新功能。因此，客户已经是应用程序的现有用户并准备使用新功能这一事实尤为重要。

现在确定识别风险的时间框架和成本还为时尚早

我曾见过非常在意能否在特定的时间框架或预算下实现想法的创新者。在早期阶段，这是一个主要的干扰。如果你还没有找到客户真实的需求和愿望，那么你将如何确定在12 个月内交付解决方案的可行性？继续保持这种想法会诱使你着手做商业案例，但现在去策划商业案例还为时尚早。因为你还没有设计好解决方案，所以你无法预估交付解决方案的成本。

花时间挖掘现存的证据

我发现创新者经常研究并寻找已经存在的证据。这是浪费时间！我们有必要先花时间去做案头梳理，看看已知的哪些证据可以回答你列出的高风险和中风险的问题。也许你会从以前的研究中找到一些有用的信息，即使这些研究可能不是你亲自做的，而是由他人代劳的。现在正是做一些案头梳理工作来寻找已经存在的证据的时候。

你要疯狂地搜索！ 你要使用所有可用的互联网搜索引擎。你能不能从公开发表的研究中找到答案？这些答案可能来自专业研究机构和点子公司提供的数据，或者来自行业专家群体的出版物、人口统计数据、新闻报道等。你研究的领域还涉及其他产品、服务或解决方案吗？你能在网上找到相关评论吗？你可以在谷歌学术（Google Scholar）搜索到许多学术论文，它们十分有用，因为它们包含了可以进行深入

研究的参考文献。参考主流媒体的报道也是有效的研究途径之一，因为它们会对信息进行总结和挑选。

案例：搜集室内市场项目证据的在线研究

在互联网上搜索关键词"空置商铺报告"就会出现大量的报告，这些报告都基于知名研究机构和著名分析师收集的数据。"空置商铺项目"的搜索报告显示，艺术家使用空置场所进行展览和表演的趋势正在上升。搜索该地区的人口统计和当地经济情况就会显示议会授权发布的各种有用信息。你可以在报告中找到新开和关闭的商店数量，这有助于了解更多关于本地交易者的信息等。你将见证所有数据怎样成为该项目的宝贵证据。

从过去的经验中学习。其他公司或竞争对手是否分享了他们的经验、成功事迹或对失败的反思？你可以查看相关的博客、文章、商业书籍等。例如，如果你打算开一家餐馆，那么你就需要找到很多怎样开餐馆的案例。你会发现很多高调的企业家都喜欢分享他们的故事。有些企业家会分享他们自己和别人成功和失败的案例。你可以从他们的失败中汲取经验。你也可以向过来人取经（曾经和我共事过的一位同事告诉我，重要的不是你做过什么，而是你把做过的事情写成了什么）。也许这样做会帮助你更好地了解环境是否已经改

变，以及你是否可以做得更好。你还要学会过滤信息，区分出适用和不适用的内容。

尽管你已经掌握了好方法，但是直接将方法从一个客户群体应用到另一个客户群体时，你还是需要保持谨慎。因为你不能假设所有的客户 / 用户群体都会以相同的方式行事。下面的案例就是用以说明如果按照美国客户的标准去假设英国客户可能会产生的风险。

> **案例：一家美国教育机构想在英国推出教育产品**
>
> 一家美国教育机构已经在美国成功地提供了在线教育服务。这项服务的大部分假设都适用于英国学生，例如关于如何最大限度地让学生参与学习过程。然而，英国与美国之间的差异也导致了许多问题，如英国学生对这项服务的接受程度与美国学生会有多大区别？首先，英国的教育系统与美国具有很大区别。此外，地理差异也会影响学生们的学习习惯。美国的国土面积大约是英国的 40 倍，而英国的人口密度大约是美国的 8 倍，这些因素将影响各种物理行为和网络行为。

如果你发现你的想法已经在市场上推广，也不要放弃！你仍然有必要通过测试来验证想法的可行性。事实上，当你看到另一位创新者也认为这种想法有机会上市时，这是令人

相当欣慰的信息！是否还有其他创新者的空间？切记，那些在短期内率先进入市场的人，往往不是中长期市场的领导者。

向你周围的人打听有用信息。不要吝惜打电话的时间！我并不是建议你把整个假设或整个价值主张说得人尽皆知；相反，我建议你可以问一些专业人士和社交圈里的人，询问他们是否有什么见解可以分享，从而支持某个特定的因素。特别是在大公司，如果你问对了人，往往会有额外的收获。在大型机构中，人们都不愿意分享观点。我见识过许多无效的重复研究，这些重复研究的目的就是为了获得已经存在的证据。

这是一个关于从组织内部挖掘和发现从而完全改变我们研究证据的经典故事。这个故事告诉我们，获得数据的方式比我们想象中的还要简单。

故事：新的内部证据完全改变了营销活动，推动了手机彩信功能的使用

手机彩信功能在英国上市一年后，使用率远低于预期。第二波像素较高的可拍照手机上市后，由于手机的市场渗透率达到了一定水平，因此我们的业务也达到了预期水平。公司内部关于人们不使用彩信功能的原因众说纷纭，所以我需要收集可靠的证据。

　　于是，我的团队开始研究人们不使用彩信功能的原因。当外出时，我们会观察陌生人和身边的社会群体的行为。我们发现，人们会拍照并展示给彼此看，但他们不会将照片发送出去。

　　我们用简短的问卷进行了街头调查。我们在一所大学附近集中调查，这样就可以更贴近早期使用可拍照手机的人群。研究发现，这些人不使用彩信发送照片的原因是费用问题，因为他们比较精打细算。

　　还有一个重大发现：我与从客户通话记录中挖掘数据的业务分析师讨论了这个难题。我们认为可以从使用模式来寻找突破口。于是，我们发现了一些令我们瞠目结舌的答案：日常发送的信息中包含的 GIF（Graphics Interchange Format，即图像互换格式）图片比 JPEG（Joint Photographic Experts Group，即联合图像专家小组，是一种用于压缩图像文件的格式）图片更多。手机上拍摄的照片都以 JPEG 图片呈现，而信息交流过程中使用的图片却大多数是 GIF 的，即通过其他方式创建的动画或静态图像。

　　进一步研究发现，表情符号的使用主要是为了表达情感（请留意目前表情符号的流行程度），关键是人们互相发送这些动图的时间点。我们搜集了一系列表情，从生日贺卡到节日问候，从"对不起"到"亲亲我"。

在不同的类别中，我们发现"前卫"的内容很受欢迎，所以我让议会打破圣诞老人的固有形象，让圣诞老人的卡通形象走上屏幕，敞开他的斗篷，露出……然后，我们用免费的动图吸引可拍照手机用户，并以促销的形式鼓励他们免费发送前五条动图。

尽管在总客户数量中仅排名第三，但我们针对这一证据所做的工作使我们占据了英国所有网络中发送彩信数量的榜首。

如果我们没有获得这一重大发现的证据，我们就会花时间和金钱去宣传和鼓励人们发送照片，但是推动营业收入的关键却是预先创建的内容。此时的风险假设是客户的愿望是分享他们拍的照片，而实际上更大的愿望是表达情感和互相娱乐，特别是考虑到当时相机质量的局限。

虽然我们的确设法提高了使用率，但图片信息从未以我们预期的方式得到真正的发展。照片的质量、接收信息的困难（因为存在用户体验问题）和每条信息的价格是限制人们发送照片的主要因素。随着时间的推移，人们可以通过即时通信发送照片，并将照片上传到社交媒体网站上。上传需要收取数据流量费，是客户数据津贴的一部分，而不是每条信息的成本。图片的收发也使用了不同的技术手段，于是手机上的摄像头也有了显著

的改进。社交媒体已经利用了整个直播行为，人们正以一种前所未有的方式公开分享照片。而现在，我们只希望他们能不再分享照片！

什么是充分的证据

经常有人问我，如果你有足够的证据，你将如何解决问题。当然，如何解决问题属于主观判断。我无法向你提供科学的公式。你可以假设自己正在面对最强硬的首席执行官（CEO）或投资者。你是否对竭尽全力获得的证据感到满意？这些证据会让你夜不能寐吗？有数据当然是好事，但不可能总是有用。例如，我经常与不能给我确切数字的创新者合作，他们总是不确定自己经常遇到的问题是不是一个值得提上议事日程的问题。这些创新者会告诉我，他们经常从客户服务电话、销售人员反馈或者满意度调查中收到类似的问题。创新者的这些反馈对我来说非常有用——这些问题可能是低风险的假设。问问这些创新者，当他们知道我们将花费时间和金钱根据他们提供的证据来制订解决方案，而他们的反馈将帮助我们确定证据是否充分时，他们能否在夜晚安心入睡。

即使你已经掌握了关于最高风险假设的证据，但是你可能仍然觉得应该收集更多的证据。如果风险确实较大，那么你就需要再次检查。你将在表3-1中看到影响和证据是如何

相互作用的。你可以将假设填在这个表格中，以评估你预设的风险等级。

表 3-1　影响和证据的关系

风险评估	证据充足	证据不足
重大影响	中风险假设	高风险假设
一般影响	低风险假设	中风险假设
轻微影响	低风险假设	低风险假设

使用表 3-1 来梳理其他人的意见

在我们继续研究之前，我想声明的是，如果其他人已经给了你任何意见或者你想继续让其他人接受金点子测试的 7 步法，那么这一步就提供了一个很好的机会来融入其他人的假设。我经常从创新者那里听到（当然也亲身经历过）与他们共事的其他人的观点和意见。当然我们不是一个有内讧的高级管理团队，在有很多人参与的冒险中，有分歧是在所难免的。这些分歧多种多样，包括应该怎样施行、能够达到什么目的、为谁服务等。现在你有一个很好的机会与同事、投资者等交谈，并听取他们对识别风险假设过程的意见。

下面是如何开展访谈的案例。访谈背景是你正在寻找让在校学生在线学习一门学科的方法。常见的主题是：你会得到一个基于与意见持有者关系密切的客户 / 用户的样本观点！

如何开展访谈（接受教育机构的在线学习理念）

你： 您认为很多 14~16 岁的孩子不想在线学习一门课程。您为什么会有这种想法？

你的同事： 因为我的孩子告诉我，他不想错过在课堂学习的互动环节。

你： 好吧，那您觉得其他同龄的孩子也有类似的想法吗？也许其他同龄的孩子和您的孩子有不同的见解呢？

你的同事： 是的，我问过几个周末一起玩的小伙伴。

你： 我认为这是一个需要检验的重要假设，因为我们不想等到大力投入后才发现我们的目标用户根本不想在网上学习。我现在正在收集所有重要假设，并判断我们是否有足够的证据来验证或推翻这些假设。如果我们没有足够的证据，我会再去搜集证据。您认为您有全面的证据来支持这个假设吗？您认为我们应该搜集更多的证据去证明这个假设吗？

你的同事很可能会建议你去搜集更多的证据。你已经让他们根深蒂固地认为他们自己的孩子和孩子的朋友都对在线教育持有强烈反对的态度。他们自己的孩子和孩子的朋友只能代表一部分孩子，肯定不足以代表所有 14~16 岁的孩子。

也许你原本认为他们的假设或恐惧并不处于最优先级别，但是如果这些反对意见会带给你不适（例如，这些观点来自你的部门经理或一个重要的内部利益相关者），或许你会优先解决这个问题。

最高风险假设案例

这是室内市场项目的一组风险假设案例，重点关注潜在的测试交易者。这些假设都具有重大影响，而且已知证据较少，所以它们是最危险的。

你将在 A、B、C 和 D 四个部分的对应表格中看到四个风险假设的具体内容，见表 3-2。你将在测试的其余部分使用这四个类别提供的分析框架。

表 3-2 风险的四个部分及对应的风险假设——室内市场项目

风险的四个部分	风险假设
A. 是否存在问题、需求或愿望？	客户 / 用户想要一个长期的零售空间来销售他们的产品
B. 现有的方案能否解决问题、迎合需求、满足愿望？	可以改进现有的销售模式
C. 是否采取其他措施另辟蹊径？	1. 计划将时间和金钱投入新的销售机会 2. 准备迎接不断变化的环境，不断地尝试和纠错
D. (选填) 他们对你的想法有什么看法？	1. 商铺自身具有吸引力 2. 租赁条款、条件和费用均可接受

下面是使用出租车应用程序的案例，见表 3-3。

表 3-3 风险的四个部分及对应的风险假设——出租车应用程序

风险的四个部分	风险假设
A. 是否存在问题、需求或愿望？	他们认为出租车不可靠
B. 现有的方案能否解决问题、迎合需求、满足愿望？	当前的痛苦足以让他们尝试新事物
C. 是否采取其他措施另辟蹊径？	他们准备选择不同的出租车公司
D. (选填) 他们对你的想法有什么看法？	他们对新的出租车应用程序如何运作和怎样收费持积极态度

完成金点子测试模板

当你阅读这本书的时候，你有自己的想法了吗？

如果答案是肯定的，那么你就可以使用核心模板。你可以从 productdoctor.co.uk 网站下载测试模板。此时，你应该已经完成了第 1 步（提出假设），因此相应部分已经标为阴影。第 3 步到第 5 步也是阴影，因为你还没有进行到那几步。你应该已经准备好完成第 2 步（识别风险），见表 3-4。

表 3-4　第 2 步的内容

金点子测试　核心部分	⚠ 第 2 步 识别风险	
A. 是否存在问题、需求或愿望？		
B. 现有的方案能否解决问题、迎合需求、满足愿望？	写出第 2 步（识别风险）提及的风险假设	
C. 是否采取其他措施另辟蹊径？		
D.（选填）他们对你的想法有什么看法？		

我应该在这个表格里填写什么？

你只需在每个对应部分写下风险即可。如果在一个部分中有多个风险，你最好对各个风险进行编号，这样你就可以在测试的过程中逐步解决。你还可以看到如何通过室内市场项目来完成第 2 步的填写，见表 3-5。

表 3-5 填写第 2 步的内容

金点子 测试 核心部分	第 2 步 识别风险
A. 是否存在问题、需求或愿望？	客户 / 用户想要一个长期的零售空间来销售他们的产品
B. 现有的方案能否解决问题、迎合需求、满足愿望？	可以改进现有的销售模式
C. 是否采取其他措施另辟蹊径？	1. 计划将时间和金钱投入新的销售机会 2. 准备迎接不断变化的环境，不断地尝试和纠错
D.（选填）他们对你的想法有什么看法？	1. 商铺自身具有吸引力 2. 租赁条款、条件和费用均可接受

请你亲自尝试！

切记，你可以点击链接 productdoctor.co.uk 下载模板。

重要提示

借此机会解决假设中让你最担心的那些因素！

使用风险的四个主要部分作为找出最危险假设的捷径和清单。

将风险假设填入核心部分，以便轻松地在下一步中创建相应的问题。

常见误区

优先考虑和解决与方案相关的风险假设，而不是首先关注客户 / 用户的问题、需求和愿望。

在证据已经存在的情况下进行不必要的研究。

当你不知道需要创建什么解决方案时，你沉迷于处理与解决方案相关的风险！

第 *3* 步
创建问题

关键点

创建问题以获取风险假设的证据。

以一种能够从受访者那里获得诚实、关联和多样的答案的方式创建问题。

查看在访谈中使用材料的注意事项。

你从第 1 步（提出假设）和第 2 步（识别风险）中得出了最具风险的假设。在第 3 步（创建问题）中，你需要写出在第 6 步（实施访谈）中要对受访者提问的问题。这些问题是精心设计的，以便获取解决风险假设的证据。这个步骤中有很多提示可以帮助你创建问题，以获得诚实、丰富和有用的见解。

切记，没有任何事情是一成不变的。随着各个步骤的推进，你的想法可能会随之发生变化。如果你在测试过程中有了新的想法，你可以随时返回修改第 1 步（提出假设）和第 2 步（识别风险）的内容。整个测试过程是灵活的，完全兼顾到了想法需要反复改进的过程。因此，你的想法不会停滞不前！

如何提问

在访谈开始之前，让我们思考如何提问才能让受访者毫无保留地交谈，敞开心扉地作答。

兼顾使用开放式和封闭式问题

封闭式问题是可以通过简单地回答"是""否"及"也许"来回答的问题，而开放式问题是不能用"是""否"及"也许"来回答的问题。两种问题各有利弊。

封闭式问题可用于确定事实，可以帮助你确定是否还有其他问题要提问，因此可以在封闭式问题后加上开放式问题。比如：

您喜欢读这本书吗？（封闭式问题：是或否，也可能是一个中立的答案，比如"这本书还不错"。）

您喜欢 / 不喜欢它的哪一点？（开放式问题。）

开放式问题会让你获得更多信息，因为这些问题会促使受访者给出更完整的答案。所以，当你试图从受访者那里获得更完整的信息时，你应该设计更多的开放式问题。比如：

您还喜欢读哪些书……

是什么原因导致您不愿读书？

您喜欢什么时候阅读？

避免假设性问题

你喜欢这本书的哪一点？这是一个假设受访者喜欢这本书的假设性问题。你可能会下意识地试图让受访者以特定的形式回答问题。无论哪种形式，假设性问题都会限制受访者

的思路。反之，你可以这样提问："您喜欢这本书吗？"如果你希望得到肯定的答复，就要避免提出假设性的问题，这一点尤为重要。你能让受访者告诉你这是一个问题，而不是你向受访者反问"这不是一个问题吗"。因此，如果你正在采访比利（Billy）的父母，你希望他们能够告诉你，由于需要照顾小比利，他们无法继续做家务。你提问的目的是希望比利的父母能够告诉你他们上次是什么时候做家务的。如果对答顺畅，你还可以追问上次和上上次做家务是什么时候。如果比利的父母有什么难言之隐，他们就会不自觉地表现出来。

避免假设

如果我们把某些功能放到应用程序中，你会下载吗？通常，人们容易出现言行不一致的情况，所以你需要挖掘人们做过的类似事情的真实证据以进行比较。"您最后一次这样做是什么时候？"这是一个很好的问题，它能够让受访者列举一个真实的案例，从而帮助你以真实的案例建立对话。

简单的问题可以得到清晰的答案

如果你提问的问题很复杂，受访者就很难作答，因为他们必须在回答之前弄清楚你想问的问题是什么。然后你将得到复杂的答案，你需要浪费时间和精力去进一步甄别和剖析答案。你应该避免把多个问题当作一个问题，例如"您感觉

如何，您做了什么？"如果你把它们分成两个问题，受访者就会容易作答。尽量使用通俗易懂的语言，例如问"那件事发生时你做了什么？"，而不是问"你的方法是什么？"。

先写出重大问题

为了罗列需要研究的问题，最好先关注重大问题。把所有问题想象成一个漏斗，你可以从更广泛的角度着手，然后再根据得到的答案进行细化。你会发现在我的案例中，一些重大问题都是封闭式问题，意图是得到"是"或"否"的答案来证明是否存在问题、需求或愿望。当实际进行访谈时，你会基于得到的答案，根据需要的信息来添加后续问题。在访谈阶段，我不会写下所有可能的后续问题，因为我想确保受访者的答案涵盖最重要的领域。你也无法预测后续问题，因为后续问题都是根据受访者答案做出的即兴回应。当我们实际进行研究时，我们将在第 6 步（实施访谈）讨论如何跟进这些问题并深度挖掘。

10 个问题是理想状态

尽量把重大问题的数量控制在 10 个以内。这不包括你在谈话过程中提出的后续问题。如果你发现重大问题会超过 10 个，那么问题可能是：

- 你的价值主张和假设太复杂，不适合一次访谈来完成。
- 你的问题远远超出了价值主张和假设的范畴。

● 你已经完成了 10 个主要问题的提问，并且还在进行后续提问。

由于一次访谈的问题过多，因此你需要优先考虑首要问题。如果有必要，你可以再进行一轮访谈。你可能会发现你在第二轮访谈中会更加专注，甚至会有所突破，这都源于你从第一轮访谈中学到了很多东西。

针对风险的四个部分的问题

这组问题以室内市场项目为例，受访者是潜在测试交易者。你有必要为不同的人群编写相应的问题集（回顾人物谱系图）。你可能会发现这些问题之间彼此关联，但又需要根据不同的人群进行微调，见表4–1。

案例：关于解决室内市场项目中风险的四个部分的问题

表4–1　室内市场项目中关于风险的四个部分的问题

风险的四个部分	风险假设	访谈问题
A. 是否存在问题、需求或愿望？	客户／用户想要一个长期的零售空间来销售他们的产品	您过去在哪里销售产品？ 您是否考虑租用零售场所？ 您有没有考虑过或者正在考虑其他的销售机会？ 您对这个特别的机会感兴趣吗？
B. 现有的方案能否解决问题、迎合需求、满足愿望？	可以改进现有的销售模式	您考虑可以在哪里进行销售： 1. 每个机会的吸引力是什么？ 2. 您担心什么？ 3. 请描述您的理想交易机会。

（续）

风险的四个部分	风险假设	访谈问题
C. 是否采取其他措施另辟蹊径？	1. 计划将时间和金钱投入新的销售机会 2. 准备迎接不断变化的环境，不断地尝试和纠错	1. 您能举例说明您在哪些方面投入了时间和金钱进行销售吗？您能举例说明您是第一批尝试新销售机会的人员之一吗？ 2. 鉴于您对潜在商机的了解，您准备好投入时间和金钱成为交易者了吗？在这个新项目中工作，每个人都会经历一段试错期，您怎么看待这个问题呢？
D.（选填）他们对你的想法有什么看法？	1. 商铺自身具有吸引力 2. 租赁条款、条件和费用均可接受	让我们去市场看看空置的商铺。 1. 有没有特别吸引您的商铺？ 2. 您有什么疑问吗？ 3. 您有什么建议吗？ 下面是一些备选问题： 1. 有什么令您满意的元素吗？ 2. 您有任何顾虑或疑问吗？ 3. 您会提出任何修改意见吗？

四个访谈部分从 A 到 D 将围绕风险的四个部分展开提问。以下是有关如何在每个类别中编写问题的提示。

A 部分问题提示

是否存在问题、需求或愿望？正如你在上面的案例中所看到的那样，第一组问题是围绕问题、需求或愿望是否如你设想的那样真实存在。潜在测试交易者被问及迄今为止他们在哪里销售产品 / 服务，以及他们是否曾经有过零售业务或考虑过零售的问题。他们还被问及每个特定机会的吸引力。

所有问题都关联价值主张陈述第一部分的信息，即关于价值主张的受益者和他们的需求或愿望。

A部分问题提示还能帮助你理解问题有多重要，以及需求和愿望有多迫切，这些都很重要。你需要知道问题、需求和愿望是否大到必须采取必要行动。

为了避免局限于假设，使整个对话尽可能地真实，请使用第一个问题让受访者提供关于他们最近经历的真实案例和故事。你可以在接下来的访谈中参考。

尝试写出让受访者能够告诉你细节的问题，而不仅仅是一个简单的叙述。如果你可以通过提问鼓励受访者进入讲故事的模式，那么他们的回答会变得更加生动，也会使你更加深入地了解他们的感受。

下面是一些能够帮助你构思问题的范例。在出租车应用程序的案例中，你可以这样提问：

您在乘坐出租车时有过不愉快的经历吗？

最后一次不愉快发生在什么时候？

您能告诉我具体发生了什么吗？

您还有其他案例可以和我分享吗？

使用基于案例的问题可以让受访者告诉你他们的亲身经历，你能够从受访者谈论的方式评估问题或需求是否真实存在，你会很好地感知问题或需求的迫切程度。

另一个提示是尝试让受访者告诉你他们的问题、需求或

愿望是什么，而不是你告诉他们。如果你直接告诉受访者问题所在，可能会引导他们说出你所期待的答案。也可能是你发现的问题并没有受访者自己遇到的问题那么重要。如果你适当地问一些开放式问题，例如受访者有哪些不愉快的经历等，你就可能会听到不契合你预设的问题。如果契合，这个问题是否是最重要的问题？当然，如果受访者要求解决许多问题，你可以要求受访者优先考虑之前罗列的问题。

让受访者说出他们的问题需要话术。随着时间的推移，你会更好地掌握提问的话术。

当你准备进入第 6 步（实施访谈）时，你需要计算在每个部分花费的时间。因为采访者在访谈过程中容易为了让受访者说出问题的症结而过度发挥。如此一来，采访者会发现访谈的时间已经过半，但他们还停留在 A 部分！

B 部分问题提示

现有的解决方案能否解决问题、迎合需求、满足愿望？
现在你已经确定了问题、需求或愿望的存在，并掌握了问题的大小、需求或愿望的程度，那么你就可以专注于为解决问题，满足需求或愿望而制订最佳方案。也许客户／用户启用了预先准备的解决方案，或者他们自己整合的解决方案；也有可能他们什么都没做，只是默默承受。无论结果是什么，你都需要写出问题，深入探究这些问题对他们的影响。通过以上流程，你将获得更多关于是否还有其他解决方案的信

息。如果客户 / 用户不完全满意今天的解决方案，那么你就有机会为他们提供更好的解决方案。如果他们既渴望解决方案又甘于忍受痛苦，那么你就没有机会提供解决方案。除非他们无法承受痛苦或者迫切希望愿望实现时，你才有机会为他们提供解决方案。

在前文中室内市场项目的潜在测试交易者案例中，你会看到让客户 / 用户谈论其他销售经验的问题。如果他们以前没有类似的经验并且也从未租赁过商铺，那么你就不会得到答案。因此，你可以尝试通过询问类似"为什么您迄今为止都没有寻找商铺？"之类的问题来帮助你了解他们的愿望，并衡量愿望的强烈程度。你还会听到他们的担忧，这将成为评估解决方案的部分依据。

通过谈论客户 / 用户做了什么或想做什么，你还能获得有关竞争对手的信息。请记住，此处的"竞争对手"是广义范围的概念，正如第 1 步（提出假设）中关于价值主张陈述的"区别"部分中所讨论的内容。所有为解决问题而做的努力都是你的竞争对手——即使什么也没解决！

这里有一些你可以在 B 部分使用的通用问题。受访者只会告诉你一个问题、需求或愿望，而这些问题将帮助你发现目前提供的解决方案是否符合要求。

您刚告诉我……那么，您是怎样做的？

（1）有对您有利的事情吗？

（2）有什么不好的地方吗？

（3）您希望得到什么？

通过分析上述问题的答案，你应该会得到关于产品分类的帮助。仔细倾听受访者如何描述他们的解决方案，因为他们会说出他们的解决方案属于哪一类别。你应该了解他们的解决方案为他们所做的工作，这可能会改变你在价值主张陈述中所写的产品类别。例如，你可以将一款针对儿童的游戏应用程序归类为"当你需要做其他事情时，让孩子有事可做的产品"，而不仅仅是一款应用程序。

如果你担心受访者不能像你期待的那般详细复盘做过的事情，或者你不能领会他们复盘的内容，那么你可以要求受访者在访谈之前做一些准备。如果能和受访者达成一致，你可以让受访者提供他们现在正在使用的解决方案。例如，如果你正在研究在线学习产品，你可以要求受访者提供他们当前使用的网站和应用程序的清单；你也可以要求潜在市场交易者带上他们以前销售产品的摊位或商铺的照片等。他们还需要记录过去一周发生的事情。

三部曲：收获满满

"三部曲"是我给常用的三个问题取的名字。这三个问题是为了让受访者告诉你：

（1）是否有他们认为积极的因素。

（2）是否有他们认为消极的因素。

（3）他们能否提出改进的建议。

当你希望受访者回顾已经发生的事情或见闻时，你可以在访谈中使用三部曲。你可以根据三部曲调整提问的措辞以适应不同的人群和环境，得到你想要研究的内容。

这三个行之有效的问题将帮助你让受访者进行积极评估，梳理出重要见解。三部曲是一组问题，能够帮助你尽可能多地获得信息。你可以将三部曲的问题编写进访谈的主要问题，也可以在对话中使用这些问题以进行深度挖掘。

设想受访者分享了他们是如何解决一个特定的问题或满足一个需求或愿望的。这就是三部曲发挥作用的时刻。你可以问他们以下问题：

（1）有什么对你有用的信息吗？/有什么你感兴趣的内容吗？

（2）有什么不适合你的信息吗？/有什么你不感兴趣的内容吗？

（3）你有改进的建议吗？/你希望得到什么信息？

使用这些问题进行提问可以让你回顾当前的解决方案，还会透露出受访者对解决问题的想法，他们可能会说"如果我能得到……就好了"。

我会问"有没有取得什么具体的成效？"而不是"取得成效了吗？"这样提问是为了避免误导受访者。如果你问"进展顺利吗？"是假设至少有进展顺利的部分；而如果你问"有哪些进展顺利的地方吗？"如果受访者不觉得有什么进展顺利的地方，你就不能强迫他们去寻找一些进展顺利的内容。

每次受访者给你一个关于解决方案的案例时，你都可以使用三部曲来提问。现身说法也是深入探究的好方法。

C 部分问题提示

受访者是否采取其他措施另辟蹊径？ C 部分将帮助你对受访者采取的行动进行风险假设，从而实现你的目标。你需要受访者提供能够说明他们何时采取了你希望他们接受的行动的案例。这将为你提供证据，证明受访者已经准备好采取你需要他们采取的行动。

在某些情况下，上述目标很容易达成。例如，在室内市场项目中，你可以询问潜在测试交易者，他们是否曾经在某个销售机会上花过钱，或者在某个未知的环境中冒险争取过销售机会。如果你需要受访者采取的行动是全新的，那么你需要尝试使用平行情景。例如，如果你希望率先推出出租车应用程序，那么你将无法获得他们之前使用手机支付出租车

费用的证据，不过你可以询问他们用手机支付其他费用的经历。深入研究这些案例，尝试找出他们可以有效地通过手机付款的亲身经历。这些都是你拥有的证据！当然，还有各种各样其他的操作。例如，他们是否准备下载某些插件、使用替代方式或者更换供应商等。

如果潜在测试交易者确实采用了第三方机构的解决方案，请让他们告诉你他们如何运用该解决方案。这将有助于你了解如何吸引未来的客户／用户。潜在测试交易者通过什么方式知道了解决方案的存在？他们可以通过报名注册的过程与你交谈吗？以上问题将使你更了解目标客户／用户及他们正在致力于完成的目标。

以下是本部分的示例问题：

您可以告诉我您是如何最终做出这个选择的吗？

它的价格是多少？

您以前在其他类似的事情上花过钱吗？

通过以上问题，你应该能够发现做决定的过程中是否存在影响者（此时可以回顾人物谱系图）。你可能还会发现实际上是其他人在付款，这意味着你认为的客户实际上是用户。

通过回答最后一个问题（您以前在类似的事情上花过钱吗？），你就能发现他们把你的想法归为了哪一类。再次回顾你在价值主张陈述中提到的所属"类别"。请注意，虽

然表面上你的客户／用户可能只是在告诉你他们认为你属于哪个类别，以及你能够帮助他们完成哪些工作。实际上，他们正在告诉你你能给他们带来什么好处，所以请你仔细倾听！

本部分的更多示例问题如下：

在过去的一年里，您是否还支付了……？（此处说出其他类似的产品。）

您能告诉我您最后一次使用它是什么时候吗？（此处可以使用三部曲的问题。）

（1）有没有什么特别适合您的选项？

（2）有没有什么选项对您来说不是特别有效的？

（3）关于某次体验，您觉得有什么需要改进的地方吗？／您希望那次体验对您有什么帮助？

如果你从前面的问答中获得了信息，你就可以这样构建问题：

您刚才谈到了您做的一些选择——我对您是如何做出这样的决定的十分感兴趣……

请问您是如何知道该解决方案可行的？

请问您考虑过其他选择吗？

请问您为什么选择这个选项而非其他选项？

您能告诉我您是如何报名注册的吗？

还有添加三部曲问题的机会，以了解他们喜欢哪些方面、不喜欢哪些方面和希望改进哪些方面。

D 部分问题提示

潜在测试交易者如何看待你的想法？你是否有早期设计的、完成的或未完成的解决方案？这是你充实 D 部分的机会。我相信一些人会尝试为已经设计、构建或考虑过的解决方案寻找商业模式。如果你有雏形、也有时间，你就有机会敞开心扉，让你的受访者先睹为快！

只有当你问完了关于价值主张和假设的问题并且访谈还有剩余的时间，你才能进入 D 部分。如果你太快进入 D 部分，那么很可能是你还没有完全了解客户 / 用户的需求，最终的结果可能是得到一个没有用处的解决方案。在我们分享任何想法之前，我们需要先了解客户 / 用户在做什么，以及他们的感受是什么。过早地谈论解决方案可能会使他们的答案蒙上阴影和偏见。我知道分享一个解决方案的想法会多么令人艳羡，我也知道创新者不可能很快达到目标，但请你们按部就班。根据我对激情的理解，我添加了第四部分的内容，但绝不能滥用这个部分！请不要急于通过前三个部分来获得第四部分。

如果你对解决方案没有任何想法，那么请保持原样。不要勉强。但是，如果你有解决方案的雏形，那么你现在就可以公之于众！

如果受访者没有正面回答之前的问题，你仍然可以向他们展示潜在的解决方案。也许他们会为你提供有趣的见解。

这里有一些能在 D 部分使用的示例问题：

您还见过类似的问题吗？ 这将淘汰您可能没有想到的竞争对手，以及其他您不会想到与您的产品有任何关系的产品！

您会怎么向别人推介？ 这个问题设计得很巧妙，鼓励人们用亲身经历和恰当的语言来介绍。

你可以直接将这些问题添加到价值主张的下一次迭代中。

这是您期待的解决方案吗？ 这个问题直指要害。当你提问的时候，请仔细观察受访者的肢体语言，也许你会看到局促不安的表情，这在某种程度上是一种消极的答复。

我对这个问题的答案非常惊讶。我发誓受访者虽然不喜欢解决方案，但总体来说他们还是会认为这个方案是为他们设计的，反之亦然。因此，如果你在展示什么，我肯定会问这个问题。

D 部分必备材料

如果你没有什么能够直观展示的材料，只是在脑海中有一个大概的想法，那么你可以简单地描述想法。如果受访者看到白纸黑字的内容，通常会更容易理解。即使只是轻描淡写，也比口头描述更好理解。

你也可以展示最初的版本，首先只显示一段总体描述，然后显示 3~4 页具体的描述，提供更多的信息。在每两部分之后停下来问三部曲的问题：

（1）有您特别喜欢的部分吗？

（2）您有什么问题吗？

（3）您希望它能达到什么目标？

问题（2）会梳理出受访者不喜欢的东西，而不是暗示他们可能不喜欢的东西。

你可能会喜欢使用故事板。这是一幅类似漫画的画，显示了受访者所处的场景和即将有什么经历。在故事板中展示客户／用户，可以更好地帮助你创建体验的氛围，因为它将受访者放入了可视化的场景中。由于访谈材料都是预先准备好的，因此在一定程度上你能保持访谈体验的一致性。

在室内市场项目的案例中，我们基于访谈走进市场，展示了真实的空置商铺。部分研究结果显示，如果可以走进项目实施现场，你就可以就地取材。室内市场项目的优势是，你在市场附近的一家咖啡店与潜在测试交易者进行对话，然后就可以进入市场。不然你可能需要材料支撑才能使你的解决方案显得真实，以此来完成推介工作。

避免使受访者感到信息量超负荷

我建议你以"滴灌"的方式描述解决方案，这样就不会

让受访者感到信息量超负荷。你也不想让他们有信息轰炸的感觉。由于这是受访者第一次看到你的解决方案，他们可能需要一段时间来全部接受。无论你使用什么材料，包括当场描述，最好将你的描述控制在 3 分钟以内，视频也最好不要超过 3~4 分钟。我曾经用过 7 分钟的视频，给人的感觉是太长了。如果你发现你的材料很长，那么你可以中途休息一下，问一些相关的问题。三部曲的提问方式在这里也很有效。

竞争对手也可以提供支撑材料

使用支撑材料将概念引入生活是个不错的做法，即使材料不是由你创造的。如果市场上已经有一种产品或服务具有你所考虑的部分或全部元素，那么你也可以将其作为你的研究支撑材料。引用支撑材料将为你节省大量的时间！你还可以考虑为其他产品的纸质版本添加注释，以便更好地阐释你的想法。

预先录制展示内容，以保持一致性

我非常喜欢使用预先录制展示内容的方式，这样所展示的内容和展示的方式在所有采访中就能保持一致。因此，如果你有需要展示的内容，可以使用计算机上的模型制作一段你自己描述产品的视频。供你免费使用的视频工具不胜枚举，当然你也可以用手机录制视频。

分享价值主张陈述

我曾在研究会议上分享过打印版的价值主张陈述，并请受访者批评指正。这种交流方式值得肯定。受访者会告诉你他们是否认可你选定的痛点或愿望、你是否了解他们经历痛苦或愿望的情况、你是否理解好处，以及你是否按照受访者的看法确定了竞争对手。你可以看到谈话的所有内容，这也可以作为测试前几个访谈部分的切入点。通过用不同的方式来问同一个问题，你可以检测自己是否能得到更多的信息，同时检查自己是否记录了正确的答案，这是有百利而无一害的。

在下面的故事中，我介绍了我是如何在访谈中分享价值主张陈述，并让受访者帮助我修改陈述内容的，这样受访者就能把他们作为潜在客户的心声反馈在陈述里。该项目旨在为一家新的商业咨询公司创建品牌和找准定位。

> **故事：要求受访者写一份价值主张陈述，为一家新的移动电信咨询公司创建一个品牌**
>
> 我的受访者都是非常资深的企业主管，与他们合作的咨询公司都在移动通信的不同方向具有扎实的专业知识。我给了他们一张打印版的价值主张陈述和一根红笔，并要求他们从目标群体（谁有需求或愿望？）这一栏开始填写，就像我们在第1步（提出假设）中所做的

那样。我请他们进行评论并提出修改建议，让价值主张陈述能够真正地反映出他们的想法，因为他们就是这个案例中的目标群体。通过这样做，我会更加了解受访者的感受和需求，以及这家新咨询公司是如何在其他咨询公司提供的服务基础上进行改进的。例如，我们发现这些客户非常警惕那些想要尽可能长时间待在公司的顾问。当一个有经验的资深人士把产品卖给客户，然后偷梁换柱地派一个没有经验的顾问去做这项工作时，客户会感到十分生气。他们比较期待"从一而终地服务于这个项目"的顾问。

避免谈论品牌或功能

如果你要展示一些材料，最好不要展示产品名称或品牌。如果材料中显示名称或品牌，会分散受访者的注意力，因为现在不是讨论名称或品牌的时候！试着把重点放在你可以提供的好处上，而不是围绕产品名称或品牌的反馈。如果你预设的想法不能引起共鸣，那么不管你给产品起什么名字、添加多么出色的功能或者极力标榜它，都无济于事。

避免进行可用性测试

可用性测试是用来测试产品是否易于使用的工具，能

够足够直观地让用户从 A 到 B。但是，在想法测试中进行可用性测试还为时过早！如果你向客户展示了一个范例，那么你就违背了想法测试的初衷。正如你不是来测试品牌或功能一样，你也不是来测试产品是否像客户期望的那样工作的。

即使你有范例，也要尽可能地不展示，以免落入上述陷阱。我曾经多次掉入陷阱，所以我建议在这个阶段不要让受访者接触范例，以免进入讨论可用性的对话，因为我们需要首先关注受访者的问题、需求或愿望。你可以只展示你构思的解决方案，并解释你将如何解决受访者的问题，满足受访者的需求和愿望。

在视频通话中使用支撑材料

当在访谈中需要使用支撑材料时，我倾向于将打印出来的材料分发给受访者并给他们一支笔，以便让他们直接在材料上做笔记。如果我有需要在屏幕上展示的内容，比如一个视频或一个模拟的网页，我只要转过去我的笔记本电脑，他们就能看到。

如果正在进行视频通话，我可以与受访者在线共享文档，将链接通过视频对话框发送给他们，并赋予他们编辑权限，想做笔记的受访者就可以直接在文件上做笔记。在关键的地方，我也可以通过分享我的屏幕来展示材料，确保我仍然可以看到他们的脸以评估他们的反应。

完成金点子测试模板

当你阅读这本书的时候，你有自己的想法了吗？

如果有了想法，那么你就应该使用核心模板进行测试。切记，你可以点击链接 productdoctor.co.uk 下载这些模板。

现在需要完成第 3 步（创建问题）的表格。

你可以看到，第 1 步（提出假设）和第 2 步（识别风险）已经被标为阴影，因为你已经完成了这两步；第 4 步（寻找受访者）和第 5 步（标准和目标）也显示为阴影，因为你还没有进入这两步，见表 4-2。

表 4-2　第 3 步的内容

金点子测试　核心部分		第 3 步　创建问题	
A. 是否存在问题、需求或愿望？		写出第 3 步（创建问题）中的访谈问题	
B. 现有的方案能否解决问题、迎合需求、满足愿望？			
C. 是否采取其他措施另辟蹊径？			
D.（选填）他们对你的想法有什么看法？			

我应该在这个表格里填写什么？

针对你在第 2 步（识别风险）中完成的风险假设进行提

问。表 4-3 是我们在室内市场项目中为潜在测试交易者准备的问题。我把第 2 步罗列的风险假设也填在了表 4-3 中，这样你就可以直观地看到第 3 步创建的问题如何对应于第 2 步的风险假设。

表 4-3　填写第 3 步的内容

第 2 步　识别风险	第 3 步　创建问题
客户 / 用户想要一个长期的零售空间来销售他们的产品	您过去在哪里销售产品？ 您是否考虑租用零售场所？ 您有没有考虑过或者正在考虑其他的销售机会？ 您对这个特别的机会感兴趣吗？
可以改进现有的销售模式	您考虑可以在哪里进行销售： 1. 每个机会的吸引力是什么？ 2. 您担心什么？ 3. 请描述您的理想交易机会。
1. 计划将时间和金钱投入新的销售机会 2. 准备迎接不断变化的环境，不断地尝试和纠错	1. 您能举例说明您在哪些方面投入了时间和金钱进行销售？您能举例说明您是第一批尝试新销售机会的人员之一吗？ 2. 鉴于您对潜在商机的了解，您准备好投入时间和金钱成为一个交易者了吗？在这个新项目中工作，每个人都会经历一段试错期，您怎么看待这个问题呢？
1. 商铺自身具有吸引力 2. 租赁条款、条件和费用均可接受	让我们去市场看看空置的商铺。 1. 有没有特别吸引您的商铺？ 2. 您有什么疑问吗？ 3. 您有什么建议吗？ 下面是一些备选问题： 1. 有什么令您满意的元素吗？ 2. 您有任何顾虑或疑问吗？ 3. 您会提出任何修改意见吗？

请你亲自尝试!

切记，你可以点击链接 productdoctor.co.uk 下载模板。

重要提示

构建简单的问题：复杂的问题会得到复杂的答案!

尝试提出让受访者说出他们的问题和需求的问题，而不是你直接告诉他们问题和需求是什么。

当有机会进一步研究时，使用三部曲的问题格式。

常见误区

没有兼顾访谈四个部分的时间分配，就直接跳到 D 部分。

提出假设性的问题，在假设性的答案上浪费时间。

采访时死记硬背，生搬硬套。

第 **4** 步
寻找受访者

关键点

列出受访者的招募标准。

对受访者进行合理分组。

尝试如何亲自进行招募。

因为完成了第 3 步（创建问题），所以你现在知道了要怎样提问才能得到第 2 步（识别风险）中风险假设的证据。在第 4 步中，我们将确定目标客户 / 用户的分组，并创建招募标准列表。可以把招募标准列表视为生活必需品的购物清单。你早在第 1 步（提出假设）中就开始思考招募标准了，那时你应该已经考虑过哪些人会受益于你的价值主张陈述。

为了制定招募标准，你将考虑人口统计元素和情景元素。人口统计元素将帮助你了解年龄、性别、地点等个人基本信息特征，而情景元素与背景和条件有关，根据渴望解决问题、满足需求或愿望的程度进行分类。人口统计元素和情景元素将成为每个受访者必须满足的固定标准。然后，你需要设定混合标准，这样就能让受访群体具有多样性，而不是同质化。你希望分组具有可变元素，例如受访者不全是男性，或者受访者的年龄不局限于 20 岁到 30 岁，除非是招募标准的特别要求。招募标准和分组要求构成了小组简介。

你只需要找到 5 个受访者就可以创建小组简介。在这一

步中，我们将关注如何找到受访者。你还可以考虑是否要另外寻找第六个人来充当通配符，因为这将有助于补充没有意识到的假设内容。

面对面研究为何如此重要

在我们继续测试之前，我要阻止你犯一个很常见的错误。与我交谈过的每个创新者几乎都无一例外地希望在研究的早期阶段以问卷调查的形式进行调研。当我问他们为什么喜欢问卷调查时，他们说问卷调查的优势是方便制作并且易于在社交媒体上大面积地发放，这样就可以覆盖更广泛的人群。当我深挖原因时，我还发现他们更喜欢躲在屏幕后，而不是与客户 / 用户面对面地交谈！这是现代社会特有的现象。

通过视频进行访谈与面对面访谈一样，都是行之有效的面对面研究的形式之一。

下面是面对面访谈研究优于调查问卷的观点。

面对面访谈意味着你可以看到对方的情绪变化。我们正在做的这项研究是为了揭示潜在的原因、观点和动机。你要使用"如何"和"为什么"之类的问题来获得答案。你试图寻找的证据都是关于满足需求或愿望、探索痛苦和提供解决方法的。这都是情感问题。你怎么可能通过问卷调查来生硬地分析情感问题呢？你需要通过注视受访者的

眼睛来感受他们的情感、看到他们的痛苦、感受他们的愿望，这样你才能理解他们的动机。而受访者在回答问卷中的问题时，你感受不到他们的想法；当他们打钩时，你也看不到他们的表情。

面对面访谈会带来更多非语言交流的信息，例如通过肢体语言、面部表情和语调流露出的信息。多项研究表明，超过 50% 的交流来自肢体语言，超过 30% 的交流来自语调。1967 年由梅拉宾（Mehrabian）提出的梅拉宾法则经常在面对面研究中被引用：语言只占 7%；语调占 38%；身体语言是最重要的，占 55%。

面对面访谈可以促进深入了解。当你直面受访者时，你就有机会抓住更多的线索。这是问卷调查无法取得的效果。例如，你可以说："我发现当您面对那个问题时，您犹豫了，请问是什么原因呢？""您当时很沮丧——我说对了吗？为什么呢？"当你通过非语言交流发现更多线索并进一步探索时，你会得到更多的证据。

面对面访谈可以互相展示资料。在第 3 步（创建问题）中四个访谈部分的第二部分，你可以通过查看核心模板了解受访者当前如何解决问题、迎合需求、满足愿望。如果你和受访者是面对面访谈，那么受访者可以更直观地向你展示他们做了哪些工作。你也可以更便捷地向受访者展示你所拥有的材料。

如果无法组织面对面的访谈，那就尝试视频电话，你至少还能获取受访者的肢体语言和语调。如果无法进行视频电话，那么就只能使用电话了。

一对一访谈、两人一组还是小组访谈

如果问题对于命题至关重要，那么结对或小组访谈的效果会更好。为了双人游戏产品的访谈，我招募了两个好友用户。两个朋友之间的讨论会给你带来更丰富的见解，因为他们在谈话过程中表现得更自然和放松。在发现学生经常结对学习后，我选取了一起学习的学生进行关于复习产品的访谈。如果你正在考虑一种新产品、新功能或新服务将被某个群体集体消费，那么应该组织一次小组会议。例如，多人游戏、工作团队、体育活动或社交活动。

如果相较于一对一访谈，小组谈话能提供更多的额外见解，那么我就会为早期的价值主张测试进行小组研究。如果你正在做的是关于团队的体验，那么进行小组研究就会更有意义，你还可以展示一些材料。因此，当你有了产品的原型或早期版本时，你会希望让团队成员在体验的同时进行访谈。

如果访谈主题是情感类的，最好避免小组访谈，因为人们会担心暴露隐私，或者不喜欢在集体环境中分享情绪。同伴的压力也可能是抗拒的原因之一。例如，我讨厌彩弹游

戏，但又不想在工作团队面前表现得十分扫兴。你可能认为谈论新的圣诞产品不属于情感类主题，但请你换位思考，如果受访者为了给家人创造一个美好的圣诞节，需要处理与姻亲的关系，还要准备火鸡和种种杂事，那么这是不是一件让人精神崩溃的事呢？

除非你经验丰富，否则我不建议你进行小组研究。因为小组研究需要复杂的前期准备和后勤准备，你需要密切地掌控实际对话的节奏。组织小组访谈需要更多的协调，你需要尝试让所有受访者同时出现，并且找到一个合适的、安静的私人空间来进行访谈。当然，如果你的网络连接良好，并且环境适宜，你也可以使用在线视频通话功能。你还需要学会让所有受访者都参与其中，在小组讨论中把控不同性格受访者的实时动态，以确保每个人都有发言机会。如果你是一个新手，而且觉得小组访谈十分重要，那么你可以找到更有经验的人来帮助你组织小组访谈。

撰写招募标准

人口因素

让我们开始创建招募标准清单。下面是人口因素列表，见表 5–1。你需要把人口因素作为起点来分析理想的客户／用户。在分析过程中，你最好以补全下面的句子为目标："采访他们是毫无意义的，除非他们……"

表 5-1　人口因素列表

人口统计数据	详情
工作状态，部门，职位，职称	建筑，兼职，现场经理，建筑大师……
民族 / 种族 / 居住地	英国居民 / 定居多年
常用语种	能讲流利的英语
年龄	15~20 岁
性别	女性，男性
教育水平	大学，中学……
现居地	乡村，小镇，河边，平原，农场……
财务状况	低、中、高收入，抵押贷款，债务
婚姻状况 / 家庭成员	单亲，两个十岁以下的孩子……
自定义	与测试相关的标准

　　关于人口统计数据列中"常用语种"一行，你应该是想知道应聘人员是否具备良好的沟通能力。我从另一位研究员那里听到了这样一个故事：一位大学教授招募了一群受访者，不幸的是，这群受访者都是外国留学生，他们的英语水平非常有限。这严重阻碍了研究的进程，因为他们说着不同的语言。通常，负责招募的中介机构在确认访谈安排时会逐一与潜在的受访者进行电话交谈。他们通过这种方式来检查潜在受访者是否健谈，是不是合格的候选人。如果你不想效仿中介机构的做法，那么你需要将"能讲流利的〈输入常用语种〉"这一选项添加到招募标准中。

　　如果你的客户是一个企业，那么可能更适用于以下统计数据表，见表 5-2。

表 5-2　统计数据表

统计数据	详情
部门	健康、零售、交通、教育
职业	会计师、工程师……
公司属性	有限公司，个体经营，合伙企业
公司规模	1~10 个员工，11~100 个员工……
财务状况	尚未盈利，年利润为 100 万 ~200 万英镑……
公司组成	员工人数，经营年限，有销售总监
公司地址	多址 / 单址，城市，农村，沿海……
客户群体	奶爸，大学生，餐馆服务员
自定义	与测试相关的标准

　　你可以主动添加人口统计标准，例如受访者的年龄必须在 20 岁到 30 岁之间，也可以不添加任何标准。例如，在之前的研究项目中，我曾将教师排除在与家长一起研究孩子教育问题的范围之外，因为教师与教育系统本身过于接近，不太可能代表一个普通的家长；我把从事市场营销工作的人员排除在研究如何最好地定位满足特定需求的产品的范围之外，因为他们很难抛开专业思维，客观地给出个人意见；我还将记者和商业博客作者排除在外，因为我的客户不希望看到新想法提前在早报上被大肆报道。

　　在制作人口统计数据表的过程中，你最好以补全下面的句子为目标："他们对测试不会有过多影响，除非他们……"

情景元素

接下来，你需要将情景元素添加到人口统计数据表中，用来对理想的客户／用户进行分组。把不同的客户／用户放在一起的关联情况、背景和条件分别是什么？

这里有一个用来解释添加情景元素的重要性的故事，听完后你就不会再浪费时间与不合适的人进行访谈。

故事：被招募的受访者无意在手机上付费听音乐

在开发应用程序的早期，我和一些青少年研究了一款新的移动音乐应用程序。他们很喜欢这个应用程序，并就它应该做什么改进提出了一些惊人的建议。我开始和他们讨论价格，问他们花钱买过哪些移动设备和音乐。他们告诉我，他们从来没有为音乐或应用程序付过费，也从未打算这么做。事实上，由于他们的手机账户都挂靠在父母的账户上，所以他们需要请求父母付费，而他们的父母永远不会资助听音乐及相关内容的花费。

这个故事的重点是，为了避免浪费时间，选择标准应该包括青少年曾在应用程序或音乐上花过钱。这样就可以避免在无谓的访谈研究上浪费时间。

基于第 3 步（创建问题）中所写的问题，你想要添加哪些最低标准来确定理想的客户／用户的分组。试着这样说：

"采访他们毫无意义，除非他们……"

以下是情景元素需要考虑的事项：

频率——受访者这些行为的频率是否满足成为我们的理想客户 / 用户群体的标准？以出租车应用程序为例，你会试图找到那些经常打车的人。如果他们不经常打车，那么他们就不会感到现有应用程序带来的痛苦，也就不会采取任何措施去改变现状。当然，有些事情是人们一年做一次都会感到无比痛苦的，比如做圣诞晚餐或者做纳税申报单。在这种情况下，每年做一次的人也可以成为我们的理想客户 / 用户群体。

时效性——受访者的经验是否具备时效性？受访者当前的经验是否足够让他们清楚地记住场景，从而给我们提供有用的信息？情绪会随着时间而消失。所以，如果你正在对学生进行一些关于考试的研究，那么最好在他们考试刚结束后就进行访谈。在这种情况下，你可以在招募标准中设置时间限制，比如他们是在过去的一周、一个月或一年里做过这件事。你当然可以同时设定频率和时效性，例如有人一个月不止一次地去做这件事而且最后一次是在上个月。

熟练度——他们以前有过类似的经历吗？想想假设部分中阐述了受访者怎样做才能获得我们提供的好处。我们在要求受访者做他们从未做过的事吗？他们是否需要游说或教育

才能彻底接受我们的想法？如果需要游说或教育，那就问问他们是否属于我们的理想群体。以下是我如何学会"熟练度"的故事。

故事：为非 iPad 用户教师研究一款 iPad 应用程序

在 iPad 问世初期，我和一些老师组成了一个研究小组，目的是了解他们是否愿意将 iPad 提供的数字学习内容融入到他们的日常教学内容中。这些受访的老师都不是 iPad 用户，所以在整个访谈过程中，我一直在试图向他们推介使用 iPad 的好处，而不是怎样将 iPad 提供的数字学习内容融入到日常课程中。

因此，如果基本操作对你的产品开发至关重要，那么就没有必要去维系连基本操作都不愿尝试的人。你的研究会让人觉得太超前，他们还没有准备好去适应。举个例子，如果你正在考虑开发一个新的应用程序，通过应用程序支付是你的新商业模式的基础，那么你最好确保招募标准中包括曾经使用过应用程序支付这一条！可是有些人仍然不愿意通过手机支付任何东西，如果用手机支付是基本操作，那么你应该不希望他们加入你的理想群体。这里还有一个故事能够更生动地阐述这个道理。

> **故事：与那些在学习时发现手机过于分散注意力的学生一起研究基于智能手机学习的服务**
>
> 我在做一些关于学生复习方法的调查。这些学习服务都是以学生使用手机为基础的。在研究过程中，我发现在这个特定的群体中，大约有一半的学生在学习时会把手机放在一边。他们说手机会让他们分心，他们很容易就开始给朋友发信息或上网（我相信我们都有同感）。

相似点——你能找到其他相似的内容吗？ 如果找不到任何似曾相识的内容，你就需要多一点横向思考。你能找到类似的情况吗？你想知道父母是否愿意花钱购买一款应用程序，让孩子在父母做家务时自娱自乐吗？你一定想知道父母是否准备为能让孩子自娱自乐一个小时的应用程序付费。以下证据表明父母准备付钱让孩子娱乐。你应该想找一对曾经为类似应用程序付过费的父母，虽然原则上他们是不愿意这样做的。有的父母可能没有支付过任何应用程序来让孩子自娱自乐，但是他们支付过其他应用程序。

考虑过其他解决方案——受访者是否尝试过寻找替代方案？ 你的理想受访者是否考虑过或做过任何寻找替代方案的努力？如果答案是肯定的，那么这就表明他们的需求或愿望十分迫切，你值得一试。例如，在室内市场项目的案例中，如果潜在的测试交易者之前尝试获得某种零售空间，即使只

是在学校的庆祝活动中，那么这也能表明他们的兴趣大小，否则他们可能对新机会没有足够的热情或兴趣。如果你正在寻找在做家务时让孩子使用应用程序来娱乐的家长，那么你需要找到最近尝试过类似行为的父母。

有连续受访者存在吗？ 连续受访者应该是存在的。连续受访者通过市场调研发现他们的投入可以得到回报，因此他们经常申请成为受访者。为了成为受访者，他们有时会撒些小谎，也有一些人不会撒谎，但实际上他们做过多次研究。如果招募到连续受访者，你的统计结果很可能会受到影响，但也可能不会。（我是否说过，在一般情况下，人们喜欢做研究，因为通过研究他们可以达到交谈和被倾听的目的！）你可以问问受访者在过去的六个月里做过多少个市场调研，但实话实说，我不确定这样做是否值得。当我亲自招募时，我并不太担心这个问题。但如果是使用中介机构来协助招募，我希望中介机构能够根除这些问题。

创建"小组简介"

如果你使用的是从 productdoctor.co.uk 下载的模板，你会看到第 4 步（寻找受访者）的方框里需要你输入"小组简介"。下文介绍了你将要采访的相关客户/用户的数量、主要招募标准（人口统计和情景元素）和你正在寻找的组合，从而确保各个小组不同质。

划定小组规模

我发现每组分配 5 个人是比较理想的组合。虽然小组成员存在个体差异，但这 5 个人的招募标准都是统一的。根据我的经验，对 5 个人进行访谈往往可以达到期待的效果。如果完成了最初 5 个人的访谈后你觉得还略显证据不足，那你可以去寻找更多的受访者。

当你已经针对某个部分开始了访谈，但是听到的答案却趋近相同时，你可能会认为这是分组的同质性导致的。如果你觉得分组还存在较大的同质性，那么你可能需要重新分组。如果重新分组后的答案仍然趋于一致，那么你就要让这一部分暂时告一段落。

如果你收到的答案截然不同，那么你可能需要回到第 1 步（提出假设）再次审查目标客户／用户的价值主张和详细分类。在这种情况下，也许你需要改变招募标准，那就需要重新回到第 2 步（识别风险）。

从细微处着手，以小见大是值得推荐的。但是，你必须遵守规则，并根据你获得的证据回到前面的步骤进行相应的更改。

当然，如何开始或修改取决于你所研究的内容，但在价值主张梳理阶段，你可能需要针对每个特定的客户／用户群体进行 5~20 次访谈。下面是我参与过的访谈次数的实际数据，完全是为了说明"这的确是一个好主意"。

案例：一系列项目中受访者和受访团队的数量

出租空置商铺的室内市场项目：5 个潜在租户和 5 个潜在访客。

为初创公司开发团队设计一款新的音乐应用程序：5 名青少年。

通信公司为小型企业推介电话系统的想法：5 位办公室经理。

为社交游戏初创公司开发虚拟世界：两组，每组 5 名青少年——一组来自英国，一组来自美国。

移动运营商推进彩信业务营销理念：五大移动运营商的两大运营商。

两个不同的客户群体为教育者提供复习资源：城市地区的 5 名学生（用户）和 5 名家长（客户），以及农村地区的 5 名学生（用户）和 5 名家长（客户）。

你需要确定足够的访谈量才能顺利地完成测试。记住，访谈量是为了验证你的想法。想法的好坏取决于你的想法是什么，以及你在什么环境下实施。但足够的访谈量并不意味你将永远不再与客户／用户交谈，这只是代表本阶段的样本数量已经足够。对于我接触过的不同群体，要么是不同的客户／用户群体，要么是客户／用户群体的不同人群，比如英国的青少年（年龄为 9~12 岁）与美国的青少年就有巨大差

别。对于更多的大众市场产品，比如彩信业务，你需要关注广泛的手机用户，再从手机用户中细分出不同的群体。

首先要记住，这是早期研究，主要目标是确定最初的价值主张和假设能否引起共鸣。一旦你对自己的想法建立了初步的信心，你就可以一点一点地去获取更多的证据。

当务之急是不要担心什么会给你一个统计上可靠的样本。现在的数据可能略显粗糙，但你又迫切希望弄清自己的想法是否值得追求。

提示：寻找第六位通配符受访者

在想法的早期阶段，对潜在客户／用户的规模施加不必要的限制是很常见的，你甚至都没有意识到你正在这样做。将各个小组简介放在一起时，你在尝试找到一个靶心文件。然而，这一归类本身就是一个假设。通过归类，你可能会忘记还有其他群体要参加，或者最糟糕的是过早地将其他群体排除在外。在早期阶段，你不想过多地进行与客户／用户的访谈研究，但你又想避免落入证据不足的陷阱。那么，你将如何剔除你认为不符合招募标准的受访者？或者选择被招募标准排除在外的申请者？

通配符的发现可能是偶发现象，而不是有意为之。你可能会发现一开始参加访谈的人并不符合条件。如果发生这种情况，请继续招募，因为这个人可能是通配符！看看从这个人身上你能有什么发现，然后再招募一些人来填补最初的 5

个受访者的位置之一。

　　因此，采访一个通配符将帮助你了解你是否拥有一套合理的招募标准、你的假设和价值主张陈述是否正确，以及你可能会获得一些原本没有发觉的证据。你甚至可能发现另一组客户 / 用户。

案例：通配符说明在线学习想法的假设问题过于狭隘

　　我正在采访那些无法在学校学习他们想要学习的科目的学生。实际上，有一些积极进取的学生希望能够在"分散注意力的学校环境"之外独立学习一门学科，无论学校是否教授该门学科。因此，你会发现在线学习一门学科的想法不是解决该问题的次优选择，而是一个积极选择。这一发现改变了价值主张的假设并显著地扩大了目标群体。

案例：通配符显示客户和用户是不同的群体

　　另一个案例与这本书有关。我想得到一些关于这本书封面视觉设计的反馈。我只问了那些在过去两年里读过商业类书籍的人。就我而言，这些人既是我的用户，也是我的客户。而我80多岁的阿姨问我她是否可以看看我的这本书，我礼貌地回绝了。由于她不是这本书的目标读者，所以我不想被她的观点影响。她解释说，她

曾为家里的年轻成员购买了许多类似的书籍，而且她都是根据封面设计购买的。果不其然！我还和我的理发师聊了聊，他开了一家自己的沙龙。我问他是否读过商业类的书籍。他回答说他读过，但向来不是自己买的，这些商业类书籍都是别人送他的圣诞或生日礼物。

分组数量

从简单分组开始。我劝大家在初始阶段不要把分组弄得过于复杂。除非客户和用户是不同的群体，不然你就不要勉强将受访者分进不同的群组。复杂分组稍后再做，不要操之过急。例如，假设年轻人和老年人的想法截然不同，你就可以让潜在受访者的年龄分布范围广泛。此时可以进行第一组面试，确保首批受访者代表不同年龄段的人，然后查看受访者的答案有什么区别。当你发现年轻人和老年人的想法确实存在较大差异并且在初始阶段有较大影响时，你就可以对年轻人和老年人重新进行分组。

给客户和用户赋予不同的小组简介。你会发现每个小组的简介都不尽相同。每个小组都有自己的招募标准，因为它们的功能不同。例如，如果客户和用户是不同的人群，你一定要把他们分成不同的组。如果你在之前的步骤中没有意识到这一点，那么现在进行分组还为时不晚，然后从第1步（提出假设）开始分别进行金点子测试。如果你想返回并同时

运行两个组的测试也没有问题，或者先让一个组完成整个测试，然后返回再进行另一个组的测试。这些模式都是可行的，如何实施测试的决定权在你手中。

考虑构成完美组合的变量

你已经确定了团队中每位受访者必须满足的招募标准（通配符除外），也就是人口统计数据和情景元素。除此之外，你要确保分组不会同质和相似。例如，除非你要寻找特定的性别或年龄，不然一定要确保所有分组中受访者的性别或年龄是合理搭配的。你可能会认为组合也是一种可变因素，组合的不同会使受访者变得不同，从而使招募范围得以保障。确保有足够的受访者，这点尤为重要。如果你是通过人脉招募，请尽量避免分组的同质化，因为你的圈子可能比较同质化。你还需要注意，一旦确定了最初的几位受访者，你就需要调整变量，使组合搭配足够合理。

寻找符合群体特征的受访者

使用"筛选器"简化招募过程

此处的"筛选器"是指一系列规范化的问题，从而确定受访者是否符合参与研究的特定标准。筛选过程可以通过电话或网络进行。如果是线上筛选，通常会以问卷调查的形式呈现。这也能体现出问卷调查的优势。操作者本身并不是为

了获得证据，而是为了招募符合群体特征的受访者。筛选器可以一次性获取和提供所有信息，这样就省去了周转于每个申请人之间的时间。

简便易用的免费问卷调查工具比比皆是，但你一定要确保问卷调查工具能在手机上正常运行——你应该不想让潜在受访者因为糟糕的用户体验而放弃申请。

以下是能够使用筛选器的情况：

- 你有多于两个的招募标准，所以你可以向受访者提问关于（合理）数量的问题，以便帮助你筛选出适合和不适合的人。
- 你可以提供额外的信息来帮助潜在受访者判断他们是否符合标准。
- 你需要合理分组，然后进行提问。

请抵制住在筛选过程中进行研究的诱惑！这样做的目的是缩小受访者的范围，以找到符合标准的人，而不是开始提问。

尽量简化筛选程序。人们没有太多耐心来回答过多问题。10 个问题感觉已然太多。你还需要考虑答题时长，一般不超过 5 分钟比较合理，所以请你在问题上线前测试答题的时长。如果你能让其他人提前测试，检查答题过程是否顺畅、题目设计是否有意义、是否需要很长时间才能完成，那就再好不过了。本章后面有一个关于筛选的案例。

便于街头招募的小组简介

你会发现你的招募标准非常简单，你甚至可以轻松地在街头找到 5 个人组成一个小组。以下是我街头招募的亲身经历。当你进入公共场所并接近陌生人时，请一定注意安全。我先在这里发表免责声明：我不对任何安全问题承担责任。我分享我的亲身经历并不是为了让你照做，而是为了举一些行之有效的事例。

街头招募案例

当我需要寻找艺术专业的学生时，我做了一些现场招募。我打印了一些传单，然后去某大学进行现场招募并进行了访谈研究，随后又在当地的一家咖啡馆进行了深入研究。

还有一次，我需要和 16 岁的孩子谈谈他们是如何准备考试的，所以放学后我们来到了一家当地的咖啡馆——我在英国和美国都这样做过。在美国，我去了一家独立经营的咖啡馆。我会事先与店主进行核实，确保他们默许我的行为，并知道我在做什么。

我还做了关于店主营销需求和愿望的研究。我径直走向当地的商业街，设法招募了当地肉店、房地产经纪人、服装店、二手唱片店和干洗店的从业人员作为受访者。

以上这些案例中的招募标准十分简单。

联系家人、朋友和同事

如果你可以亲自招募，那就放手去做吧。你会通过招募过程了解很多关于受访者的信息。你还会发现，由于预研究的实施，受访者在实际研究过程中可能会更加放松，这意味着他们在研究过程中会更加放得开和聊得来。当实际进行研究时，由于招募过程中已经完成了介绍环节，这就会为你的研究节省一些时间。

仔细想想你认识的人和可以联系到的人。你听说过六度分离（six degrees of separation）理论吗？它是指所有人通过不多于 6 个人就可以联系到彼此的理论。这一理论最初由弗里杰斯·卡林西（Frigyes Karinthy）于 1929 年提出。所以，你应该能够通过家人、朋友、朋友的朋友等关系联系到所有你需要的人。

通过电子邮件、短信服务发送信息，在社交媒体上发布消息，把消息传播给你的朋友和家人。让你能联系到的人把你的信息传递下去。社交网络显然是传播信息的选择之一。我使用专业的在线社交网络来寻找专业人士，使用当地基于地理位置的社交网络来寻找学者、想要减肥的人和青少年群体等。人脉网的作用比你想象的要大得多。想想你的商业伙伴，包括你曾经共事的人；想想你在线上商业圈认识的人；浏览你收集的名片；参加商业活动；等等。我还通过老同事

和现任同事招募受访者，也通过领英（LinkedIn）和参加商业活动联系我认识的人。

审视你的社交圈，想想你中学和大学的朋友，你所属的体育、休闲和社区团体，你认识的在当地商店生活和工作的人等。 家庭成员也是很好的招募对象，包括父母、兄弟姐妹、叔叔阿姨、堂兄弟和所有姻亲，因为他们都乐于帮助你！你可以让他们转发你的信息，建立沟通渠道，联系到期待的人。我曾通过我所有的家庭成员招募受访者！

下面的故事讲述了我与一些博士生的讨论，他们认为自己是与世隔绝的，因为他们纯粹专注于在校园里研究、生活和工作。这证明了我的观点，大多数情况下，人们并没有意识到他们所拥有的影响力。

故事：博士生与社会的联系比他们想象的要紧密得多！

博士生们常常困惑于如何接触合适的客户和有影响力的人，这些人可能在地方议会或大型跨国公司工作。博士生们有一种与世隔绝的感觉。当我们开始讨论这个问题时，他们才意识到自己的大学在社会上具有一定的影响力。大学通过创新项目，与当地企业联系与合作，积累了丰富的人脉名单。在创新、就业能力和毕业生招聘方面都有很多学生没有意识到的渠道，比如在本土企业寻找就业机会就会颇有成效。即使在学校与企业没有

联系方式的情况下，我也会鼓励博士生们给合适的人发一封邮件，介绍自己是某所大学的博士生，就读于一所非常前沿、具有优势学科的大学。这份自荐信是很有分量的。博士生们要告诉对方他们正在寻找解决某个特殊问题的方法，或者对 x、y 和 z 有独到的见解，这样就能很好地激起潜在寻求解决方案的受访者的兴趣。

让一位受访者寻找另一位受访者

在某些情况下，借助一位受访者来帮助你找到其他受访者也是可行的，因为这可以帮你节省大量的招募时间。一位受访者可能会接触到很多与他们类似的人。例如，如果你正在寻找学习特定学科的学生，肯定会有许多人在共同学习；或者特定环境下幼儿的母亲，那么这位母亲可能会认识很多幼儿的母亲。如果你认可这种方法，只需确保不会通过寻找过于相似的受访者而打乱你需要的组合即可。

从现有的客户 / 用户群体中招募受访者

到目前为止，我们一直在讨论针对新客户 / 用户的新想法。那么，现有客户 / 用户群体有什么可利用的价值吗？你有个得天独厚的优势！你可以从现有客户 / 用户群体中招募！（在联系客户时，你需要了解有关数据保护和权限的法律、法规及实践经验。）以下是我从现有的客户 / 用户群体

中招募到受访者的方法。

案例：如何从现有客户群体中招募

我们首先让一家移动运营商出具了一份报告来识别符合招募标准的客户。报告内容是根据使用模式和账户信息显示的所需受访者的行为习惯和性格特征。然后，我们的销售团队在相对安静的时间给名单中的人打电话进行招募。（当然，必须提前签订出于研究目的而联系客户的保密协议。）

教育机构的销售人员会定期拜访中学和大学的客户，因此他们能够得到一份符合招募标准的自愿参与者名单。

我们在虚拟网站的主页上添加了一个对话框，以便现有用户可以选择加入我们的研究。这种操作已经是很久以前的事了，现在在公司网站上寻找潜在的受访者已是司空见惯的做法。

与受访者保持距离

如果条件允许，我建议你亲自进行招募，但要保持一步之遥的距离。让你的联系人把你的信息传递给其他人，并明确表示你并不是在邀请联系人参加研究，因为你直接认识的人可能会存在偏见。就像我妈妈曾经说过的，臭鼬妈妈永远

觉得臭鼬宝宝的味道很好闻！我曾与一些希望我能够招募他们的朋友和家人的客户合作过，虽然客户的朋友和家人不是我的联系人，但他们仍然可能会与这个想法发起者的关系十分密切。

创建有效的行动号召信息

无论你是使用筛选器，还是发送信息让人们联系你以获取更多信息，你都需要起草一个清晰的行动号召信息，以便于分享和发送。如果你愿意，你可以把行动号召信息当作一个广告。如果这封邮件内容详细，你也可以把它作为一个初始筛选器，因为它涵盖了一两个招募标准。下面是一些制作行动号召信息的简单案例，其中人口统计元素和情景元素都发挥了作用，成为第一个过滤器。

案例：室内市场项目简单有效的行动号召信息

"通过搜索〈邮政编码〉寻找零售场所？有兴趣免费试用吗？〈插入"筛选问题"的链接〉"

这条信息使用了之前讨论过的部分情景元素，目的是让真正感兴趣的人加入进来。在这种情况下，鉴于复杂的招募标准和固定的受访者组合，你需要使用筛选程序。

案例：出租车应用程序项目简单有效的行动号召信息

以一款新的出租车应用程序为例，我们的假设都是为了提高出租车服务的可靠性，因此你的行动号召信息可能包括：

"你认为我们提供的出租车服务会更好吗？点击这里参加一些付费研究。〈此处插入筛选器链接〉"

这条信息只会吸引那些乘坐出租车有过糟糕经历的人，所以你已经意识到你的受访者是潜在认同这个问题的人群。在这个案例中，我建议你用筛选器对申请者进行筛选。由于还要参考招募标准和额外的人口统计因素才能帮助你得到正确的分组，所以你还会注意到，有信息表明这是一个有偿的研究机会。也就是说，这是一个做研究的号召，而不是出租车公司试图吸引客户的广告。当然，有偿研究本身就具有莫大的吸引力。

案例：在线学习项目简单有效的行动号召信息

在在线学习项目案例中，你可以看到行动号召信息将用于招募客户／用户群体。这种情况下，你需要采访那些无法在学校学习他们想学习科目的孩子（用户）及其父母（客户）。此时，你可以把行动号召信息发送给父母。这样，你不仅可以让父母帮助你招募他们的孩

子，还可以让父母同意采访低于特定年龄的孩子。在这个案例中，我会再次建议使用筛选器，因为招募标准依然复杂，而且还涉及关于未成年人研究实践的相关法律法规信息。

"你的孩子是否无法在学校学习他们感兴趣的科目？请点击这里参加相关付费研究。〈此处插入筛选器链接〉"

是否实施激励措施

人们对是否实施激励措施总是有较大的分歧。读了上面的案例，你可能已经自我怀疑了。

部分情况不需要现金激励。部分情况不需要或不适宜现金激励。在室内市场项目的案例中，我没有为潜在测试交易者提供任何激励措施，因为他们有很大的潜在未来价值——未来可能有资格获得免租金测试交易期。

表达感谢而不是奖励。有时候，没有必要也不适宜实施激励措施，但你要对受访者花时间配合访谈表示感谢。不仅因为参加访谈是一件值得尊重的事情，而且说不定在将来的某个时候，你可能还会需要他们的帮助。当然，感谢不一定要使用现金。例如，我给曾经参加视频访谈的某位高级经理送去食物和酒篮，给某位在办公室接受我访谈的公司董事送去几盒巧克力，给一位与我进行了 30 分钟交谈的房地产经

纪人买了一个蛋糕。

你需要仔细考虑为受访者的时间付酬。出于某种原因，一些创新者认为不需要为受访者付费。有些人担心，付钱给受访者有贿赂的嫌疑，会让受访者误以为需要迎合你的想法。其实你支付的是受访者付出的时间，就像他们在为你工作一样——进行一次公开和诚实的对话。通过支付报酬，你表达了重视受访者的投入，尊重他们的时间。你向参加访谈的受访者支付报酬的原因是他们诚实和开放的回答。当你付钱给受访者时，他们也会希望继续为你效劳，这样就会有源源不断的真诚访谈！

报酬高，上座率就高。我经常听到创新者抱怨受访者不可靠。我很少遇到受访者不来参加访谈的情况，因为我有比较好的报酬激励措施。关于报酬，我的理念是宁多勿少。因为如果受访者的动机纯正，他们的表现就不可能让你失望。

出行注意事项。如果你要求受访者前往你所在的位置接受访谈，那么你可能需要考虑支付更多的费用。无论采用哪种方式，最好提前清楚地传达出行本身包含在奖励之中。出于某种原因，部分受访者会默认他们将在出行奖励之外获得额外报酬。如果我去受访者所在地进行访谈，那么我提供的奖励就不会太高。

与学生相比，你可能需要为高收入者支付更多费用。你可能还需要为高收入者支付更多费用，例如会计师、业务经理和人力资源管理人员等专业人士。除此之外，我还在伦敦

北部和美国西海岸的咖啡店对青少年进行了现场访谈，并给他们买了咖啡和蛋糕。

非现金激励。如果你代表一家企业进行研究，企业可能很难做到让你向受访者支付现金，所以你可以建议使用线上或实物代金券，因为这种支付方式会有收据，然后你可以报销。如果你正在研究一个现有的客户群体，他们在你这里有账单账户，或者是委托研究的客户，你也可以考虑给他们的账户提升额度或者对下一单直接打折。

招募标准、行动号召信息和筛选人员案例

以下是室内市场项目的案例，该项目展示了一套增加限制的招募标准，其中包括人口统计和情景元素、行动号召信息和筛选人员的实践方式。

案例：寻找室内市场项目的潜在测试交易者

让我们来回顾一下室内市场项目假设的具体内容：如果能够大范围地推广项目，给合适的测试交易者们提供免费的测试交易机会，我们就可以在 6 个月内以全价出租 20 家空置商铺。

以下是潜在测试交易者的招募标准：

- 有资格在英国进行贸易（人口统计）。
- 达到签约年龄（人口统计）。

- 拥有适合零售的产品、服务或体验（情景元素）。
- 对销售（或提供）其产品或服务的全职零售机会感兴趣（情景元素）。

性别、教育水平和种族都是与招募标准无关的条件，但是它们可能是确保受访者足够多样化的重要因素。

使用行动号召信息，比如"通过搜索〈此处输入邮政编码〉寻找零售店？你有兴趣免费试用吗？〈此处插入筛选器链接〉"这些初步筛选只会吸引对全职零售机会感兴趣的人，如果条件不适合，他们也不会选择。警惕做出危险的假设。如果你在筛选器中询问受访者的现居地在哪里，并只选择住在附近的人，那么你可能会不必要地限制部分受众。

你不能因为人们不住在附近就认为他们对你的项目不感兴趣。也许他们经常和住在附近的伴侣或家人在一起，也许他们不介意长途跋涉，因为许多人确实要走很远的路去上班，或者他们是租房住，在居住地点的选择上比较灵活。不要把招募标准限制得过于严格，否则你可能会错过很多潜在的受众。

发布行动号召信息： 这条信息将在社交媒体上发布，并呼吁大家点赞和分享。这条信息还将发送给相关联系人，包括管理创建者和社区团体的人。当地媒体也

会分享这一信息。议会联系人也将在其每月通信中发布一段关于该项目的信息。

筛选器：根据之前的建议，在这里使用筛选器的原因是招募标准中的混合分组存在诸多变量，此外还有一些额外的信息需要分享，见表5-3。

表5-3 室内市场项目潜在测试交易者的筛选

筛选器的副本和问题	说明
我们是××机构〈插入网页链接〉。我们正在与〈插入名称〉室内市场项目〈插入邮政编码〉的业主合作。他们有一些空置商铺，并考虑提供免租金的测试交易期，让感兴趣的潜在交易者尝试新的零售理念，并可以发展成长期的租户。为了了解潜在交易者是否有足够的兴趣，我们希望与潜在交易者进行1小时的面对面访谈	向受访者解释你是谁和测试的内容
下面是相关问题，让我们测试您是否适合这个项目。如果您对这个项目感兴趣，那么我们将在接下来的5天内和您取得联系。我们希望能够与您当面进行深入探讨	告诉受访者你想让他们做什么，以及接下来会发生什么
请您放心，我们不会向我项目团队以外的任何人提供您的信息	提供适用于你所在国家或地区的数据保护法规的相关信息
问题1.市场营业时间为周一至周六上午10点至下午5点。在测试交易期间，业主希望商铺内随时都有工作人员。如果您申请成功，您可以确保该时间段内有工作人员在岗吗？〈是/否〉	这是招募标准的情景元素之一：对销售（或提供）其产品或服务的全职零售机会感兴趣（情景元素）

（续）

筛选器的副本和问题	说明
问题 2. 你的年龄是多少？〈提供年龄段的下拉列表〉	关于年龄的问题体现了招募标准的人口统计元素，即受访者必须年满 18 岁才能签订法律合同，此外，关于年龄的问题还为你提供了选择合适年龄范围的受访者以确保合理分组
问题 3. 你有在英国工作的资格吗？〈是 / 否〉	这是符合在英国市场进行交易的人口统计的招募标准之一
问题 4. 你会在商铺里售卖什么？〈自由文本框〉	这是情景元素的招募标准之一，"拥有适合零售场所的最新产品、服务或体验"。通过使用自由文本框，你将根据收录的信息自行决定售卖内容。例如，在狭小的空间里卖车是行不通的，务必避免任何与现有贸易商（如水果和蔬菜）有直接竞争的产品，产品种类最好多种多样。这个问题对分组也很重要
问题 5. 你的性别是什么？〈插入下拉列表〉	这个问题可以帮助你选择合适的受访者并合理混合分组
问题 6. 如果您有兴趣帮助我们了解免费测试贸易机会是否可行，请留下您的联系方式。 姓名： 移动电话： 电子邮箱：	询问联系方式，方便日后联络

创建筛选器的有效方法

在上面的案例中，你已经看到了筛选器的功能。以下是一些有助于创建筛选器的提示：

- 你需要向潜在受访者（申请者）解释你是谁、你在做什么，以便让潜在受访者有个初步的了解。一旦潜在受访者掌握了足够的信息，他们就会选择是否参加访谈。如果条件允许，你可以提供关于访谈的有效网络链接，这将有利于让潜在受访者更加放心。

- 你需要向潜在受访者解释你提出这些问题的原因、你将如何处理你所收集到的信息，以及你所在国家适用的数据保护法规要求履行的权利和义务。

- 你提出的问题需要包括与招募标准相关的问题（人口统计和情景元素）。

- 你需要确保你获取了所有附加信息，这样你就可以选择合适的受访者组合。

- 你需要潜在受访者的联系方式，这样你就可以进行后续联系：建议让潜在受访者输入两次手机号码和电子邮箱，因为这些信息容易输入错误。

寻找受访者的难点

如果你发现很难找到符合招募标准的受访者并进行合理分组，那么你需要质疑，一旦产品上市，你将如何销售。

（1）你的价值主张是否过于狭隘？这可能不仅与划定人选的范围有关，也可能与你的问题、需求或愿望假设有关，所以请返回第 1 步（提出假设），回顾你的价值主张。

（2）受访者不在你力所能及的范围内，你是否需要帮助？鉴于此种情况，你可以考虑请中介公司来帮你拓展人脉。

委托中介机构

虽然我始终建议你尝试亲自招募受访者，但是你仍然可以考虑中介机构能够提供的服务。

如果你能获得资金支持（也许你在一家企业工作），或者你发现很难找到符合招募标准的潜在受访者（申请者），你可以考虑使用中介机构。中介机构通常会向你收取人头招募费用和项目费用。人头招募费用将根据满足招募标准的难易程度而定。你还要支付项目费用，项目费用本身就能透露目标客户/用户群体的潜在规模。大多数中介机构也可以处理后勤工作，比如安排访谈地点、发送提醒、发放受访者的报酬等，当然这些后勤工作也是需要额外付费的。

你也可以选择混合的方法。例如，你可以委托中介机构寻找受访者、安排访谈地点和时间，当然你也可以亲自寻找访谈地点和发放报酬。

你需要给中介机构提供招募标准和合理分组的标准。他们会将这些标准作为筛选器，用于与潜在受访者的电话访谈中，同时在访谈时捕捉相关答案。电话访谈具有双重目的，中介机构可以根据访谈情况判断潜在受访者是否足够健谈、是否容易沟通。你也可以在最终确认受访者人选前参与一次电话访谈。

完成金点子测试模板

当你阅读这本书的时候，你有自己的想法了吗？

如果有了想法，那么你应该使用核心模板进行测试。现在，你已经做好完成着重强调的第 4 步（寻找受访者）表格的准备，见表 5-4。

表 5-4　第 4 步的内容

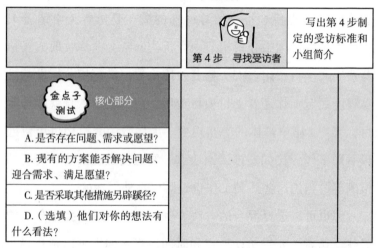

你已经完成第 1 步（提出假设）、第 2 步（识别风险）和第 3 步（创建问题）。你尚未完成第 5 步（标准和目标）。因此，上述部分都被标为阴影。

我应该在这个表格里填写什么？

在第 4 步（寻找受访者）的表格中，你需要输入小组简介。你可以给每个小组命名，加上访谈人数、招募标准和分组的其他变量。

下面是怎样在第 4 步的表格中填写室内市场项目中潜在测试交易者信息的完整案例，见表 5-5。

表 5-5　填写第 5 步的内容

 第 4 步 寻找受访者	小组简介：5 名潜在测试交易者 ● 有资格在英国进行贸易 ● 达到签约年龄 ● 拥有适合零售的产品、服务或体验 ● 对销售（或提供）其产品或服务的全职零售机会感兴趣 ● 其他变量：年龄、性别、可供销售的零售产品

切记，如果你有不同的小组简介，例如针对客户 / 用户的不同分组，那么你需要为每一个小组创建不同的核心模板。

请你亲自尝试！

切记，你可以点击链接 productdoctor.co.uk 下载模板。

 重要 提示	以 5 个受访者为基准。 　　如有需要，添加第 6 个不符合小组简介的通配符。 　　亲自招募受访者，这样你会对他们有更多的了解。

 常见 误区	直接进行问卷调查而忽略了面对面访谈的价值。 　　通过设置过多的招募标准来限制客户 / 用户。 　　小组成员的多样性不足。

创意的基本修炼
7步创意测试法

第 **5** 步
标准和目标

关键
点

确定衡量访谈问题的答案。

为整个受访者团队设定目标，确定积极
的证据和消极的证据的界限。

在第 2 步（识别风险）中，你能够通过第 1 步（提出假设）发现你的假设是什么。然后，你对假设进行风险评级，因为假设是你整体想法的基础，而你会由于证据不足而对现有风险水平感到不满意。在第 3 步（创建问题）中，你精心设计访谈问题以获得需要的证据。只要你能降低假设的风险水平，就能更加自信地落实你的想法。

在第 4 步（寻找受访者）中，你制定了一些标准来描述那些你认为会从你的创意中获益最多的客户 / 用户。当你准备好向他们提问时，你也要考虑通过什么样的最优途径找到并招募他们。

在第 5 步（标准和目标）中，你制定了有助于评估和分析每位受访者答案的标准。然后，你需要设定小组目标，以便了解该组受访者的分数是否构成积极的证据。积极的证据意味着你可以降低假设中的风险水平，这将让你更有信心决定是否追求想法。

第 5 步结束后，你即将进入第 6 步（实施访谈），也就是研究准备的最后阶段。如果你要采访多个小组，那么每个小组的简介都会有自己的一套风险假设、访谈问题、招募标准、衡量标准和目标。如果你正在使用核心模板，那么你需要为每个不同的小组创建一个核心模板。

第 6 步的目的是避免让你进入常见误区，即戴着有色眼镜审视受访者的答案。创新者通常会根据访谈的总体情况做出决定。如果这是一场对答如流、活泼生动的对话，那么它会给人一种积极的感觉；但是，如果受访者在访谈过程中保持极度的冷漠，访谈可能就是另一番效果。只对自己期待的答案感兴趣是人之常情，人们很难保持中立。设置评分机制将有助于减少偏见，并帮助你尽可能地保持中立。

尽管第 5 步不是特别重要，但也是不可或缺的。

制定个性化的衡量标准

个性化的衡量标准针对的是每位受访者，以及你在第 2 步（识别风险）中做出的每个风险假设。制定衡量标准是为了找到你需要的信息，然后你就可以对每一项指标进行打分。个性化的衡量标准旨在建立公正的评分机制。

建议尽可能地简化衡量标准，让各项措施简单到可以根据访谈来直接评分。

针对 A 部分的衡量标准：是否存在问题、需求或愿望？

在这里你可以用"是"或"否"来作为衡量标准：如果回答"是"，表示存在问题、需求或愿望；如果回答"否"，表示不存在问题、需求或愿望。然而，简单地回答"是"或"否"并不能解决核心问题，其背后的关键点是程度有多强烈。最好为 A 部分的答案选择一个指标，用 0~5 分表示不同程度，0 分表示不存在问题、需求或愿望，5 分表示存在重大问题、强烈需求或迫切愿望。

下面是用量表来衡量室内市场项目潜在测试交易者小组简介的案例。它具体显示了怎样在访谈 A 部分用 0~5 分来作为衡量标准。

案例：针对室内市场项目 A 部分中潜在测试交易者的衡量标准

对室内市场项目潜在测试交易者的风险假设是，潜在测试交易者群体实际上希望有一个更长期的零售空间来销售产品。设置问题的目的是让潜在测试交易者谈论自己过去的销售情况，从他们的回答中可以看出他们的愿望有多强烈。

因此，衡量标准是为了判定是否存在愿望和愿望的强烈程度。评分标准是 0~5 分，0 代表没有愿望，而 5 代表愿望强烈。

针对 B 部分的衡量标准：现有解决方案能否解决问题、迎合需求、满足愿望？

此处的衡量标准可以简单地用"是"或"否"来衡量。问题背后的实质是，受访者是否觉得有其他解决方案存在的空间，或者他们是否觉得现有的服务提供了他们所需要的一切。这里的答案也有助于对 A 部分的紧迫程度进行评分。

有时直到你给受访者提供了另一种选择，受访者才知道他们想要的是什么。如果你在访谈 D 部分向受访者展示了你的解决方案，你就可以参考受访者的答案对访谈 B 部分和访谈 D 部分进行评分。

下面是衡量室内市场项目潜在测试交易者小组简介的案例。它显示了量表如何作为 B 部分的衡量标准。

案例：针对室内市场项目 B 部分中潜在测试交易者的衡量标准

访谈 B 部分的风险假设是，基于现有销售机会能够满足潜在测试交易者的需求的前提下，是否存在其他销售机会。这个案例中的问题是为了让潜在测试交易者谈论现有的销售机会是否有吸引力，并让他们描述理想的销售机会。通过整合答案，你就可以评估室内市场项目提供的商铺能否比现有的商铺更好地满足潜在测试交易者的需求。

访谈 B 部分衡量潜在测试交易者反应的标准为"是"或"否"，用来判断现有的销售方式是否满足了潜在测试交易者的需求和愿望。现在，你可能认为通过申请参与研究就能解决问题。然而，事实并非如此，参与研究只是增加了解的机会。在你深入研究之前，一切都不会像表面呈现的那样简单！切记，寻找答案的过程仍然任重而道远，不是仅仅凭借衡量标准分数就能解决的。你会听到更多竞争对手的信息——在这种情况下，潜在测试交易者的注意力会被其他机会吸引而无法专注于你的项目。

针对 C 部分的衡量标准：受访者是否采取其他措施另辟蹊径？

在 C 部分，你需要寻找受访者选择采取你要求的行动的证据。你能得到的最有力的证据将是他们曾经采取过类似的行动。切记你可以推动平行的情况，也就是他们已经采取了行动，但不符合你设想的环境和创设的条件。例如，你希望父母花钱购买一款新的应用程序，以便在他们做家务时能够有替代品吸引孩子的注意力。所以，从广义上讲，你所寻求的行动就是花钱来解决看护孩子的问题。因此，父母不一定要把钱花在购买应用程序上，也可以花在购置新玩具或雇用保姆上。

此处也可以用"是"或"否"作为衡量标准。他们之前是否采取过行动。如果你在此处有多个行动，请记得为每个行动添加度量值。

下面是室内市场项目潜在测试交易者小组的访谈案例。它显示了访谈 C 部分中"是"或"否"的衡量标准是如何发挥作用的。

案例：针对室内市场项目 C 部分中潜在测试交易者的衡量标准

C 部分的风险假设是潜在测试交易者是否准备投入时间和少量资金（不是为了减少租金，而是为了降低费率和装修商铺），以及潜在测试交易者能否在一个不断变化的环境中工作。潜在测试交易者会反复尝试新的营销理念、吸引游客的活动、弹出式活动等。有的尝试会成功，有的尝试会失败。在所有空置商铺长期出租之前，空置商铺的内容会不断变更。这与在现有的商业街上开一家商店不同。

C 部分的前两个问题要求潜在测试交易者举例说明之前在哪里投入时间和金钱的案例，以及具体的操作细节。其他问题是为了询问潜在测试交易者在这种情况下采取这些行动的感想。潜在测试交易者已经了解了项目背景，并且申请了访谈，而且还能在筛选器中看到更多

关于项目的信息。所以这就意味着，虽然潜在测试交易者可能无法给你提供以前采取过这些行动的可靠案例，但他们很可能对自己是否准备在这种情况下采取行动已有初步的打算。

因为存在两种风险，所以这里有两种不同的衡量标准。这些衡量标准都可以简单地用"是"或"否"来回答，比如潜在测试交易者是否准备投入时间和金钱、潜在测试交易者是否准备在某种环境中工作。

针对 D 部分的衡量标准：（选填）受访者对你的想法有什么看法？

在访谈的 D 部分，你将分享你的新理念以获得反馈。反馈可能只是一段描述性的文字，也可能是更详细的文字。这里的主要风险是，受访者不喜欢你现在提出的解决方案。

访谈的主要问题很可能会围绕三部曲展开。利用三部曲可以梳理出项目是否有什么特别吸引受访者的地方、受访者是否对项目有任何疑问或担忧的地方、受访者是否对项目有特别的期待、受访者是否认为现有项目有任何改进。所有措施都需要适合你的特定假设和特殊情况，这样，你才能沉着应对突发状况。

随着三部曲问题的使用，反馈将不再局限于对这一措施进行评分，而是涉及可以改进想法的所有方式。然而，为了完成访谈的目的和制定初始的衡量标准，你可以决定使用一个量表或肯定的答案。如何选择取决于你的想法、解决方案或操作细节。

以下是室内市场项目中潜在测试交易者小组简介的案例。它显示了衡量标准如何在访谈 D 部分发挥作用。

案例：针对室内市场项目 C 部分中潜在测试交易者的衡量标准

此处的风险在于空置的商铺是否真的对潜在测试交易者具有吸引力，以及他们是否能够接受相关的条款、条件和成本。在访谈的这个阶段，潜在测试者将进入市场实地考察，他们将会看到空空如也的商铺和宣传材料，并被问及三部曲里的问题。

三部曲问题的衡量标准是，首先用 0~5 分来衡量他们对一个或多个空置商铺的感兴趣程度，"是／可能"用来衡量他们对宣传资料的看法。"可能"选项允许对宣传资料提出问题或修改建议。

上述案例中有了"是 / 否 / 可能"的选项。你有必要添加"可能"这个选项，并慎重考虑如何处理这个回答。在访谈中，你会得到形形色色的信息，这些信息会帮助你改进价值主张、确定目标群体等。如果你能有效地利用受访者的答案，你也许能将"可能"变为"是"。所以，如果受访者的建议是可行的，你可以把一些"可能"选项变成"是"；与之相反，如果受访者的建议不可行，你就可以把一些"可能"选项变成"否"。

为衡量标准赋值

你有两次给受访者评定分数的机会。第一次是在第 6 步（实施访谈）的过程中，你刚好身临其境。第二次是在第 7 步（分析和判断）的过程中，每次当你回顾访谈过程时你都会有所发现。我强烈建议你对每次访谈都进行录音，以备不时之需——反复查证和回顾复盘。

通过这些措施，你可以使用访谈的结束部分来检查你是否拥有足够的信息来评分，并直接与受访者核实你是否给予了适当的分数。在第 6 步（实施访谈）中有更多关于如何正确评分的内容。

设定小组目标

你现在需要为整个小组的每项指标设置目标分数。一旦

你在一个小组中完成了所有的访谈，你就可以统计总分，看看以小组为单位的受访者是否达到了目标。目标的设定必须是基于特定想法和市场的预判。

案例：为室内市场项目潜在测试交易者访谈结果设定小组目标

在室内市场项目潜在测试交易者的案例中，每个小组有 5 名潜在测试交易者，每个小组成员占比是五分之一，总分为 5 分，那么得分为 3 分或者 4 分就足够了。总共有 20 家商铺提供测试交易服务，如果一年的滚动测试交易服务可以达到全部入驻，收益就是可观的。如果只得 1 分，那么这个分数就有点不够理想。

如果得分较低，你还有机会对另外 5 名潜在测试交易者进行访谈。你需要在这一轮针对在第一轮中听到的问题或建议进行改进或调整，然后再计算这一组的得分。如果第一组 5 名潜在测试交易者的分数已经达标，那么我们就可以进行下一轮测试，见表 6-1。

表6-1　设定小组目标

访谈环节	第 2 步的风险假设	第 5 步的个性化衡量标准	第 5 步的小组目标
A	受访者想要一个长期的零售空间来销售产品	用 0~5 分表示渴望长期零售空间的程度	获得 4 个 "4+"

（续）

访谈环节	第 2 步的风险假设	第 5 步的个性化衡量标准	第 5 步的小组目标
B	现有的销售模式可以改进	是否接受一种新的销售模式	获得 3 个"是"
C	1. 准备在新的销售机会上投入时间和金钱 2. 准备迎接不断变化的环境，不断地尝试和纠错	1. 是否做好准备 2. 是否做好准备	1. 获得 3 个"是" 2. 获得 3 个"是"
D	1. 商铺自身具有吸引力 2. 可以接受租赁条款、条件和费用	1. 用 0~5 分表示对一个商铺的兴趣程度 2. "是 / 否 / 可能"做出可行的改变	1. 获得 3 个"3+" 2. 获得 3 个"是"或者"可能"

如果你的潜在受众规模相当小，例如只是不能在学校学习他们感兴趣的科目的学生，那么你可能就需要一个更高层次的群体目标。除此之外，如果你正在考虑开发一项新的出租车服务，这是一项面向大众市场的服务，那你可能会决定只要获得五分之一受访者的肯定就足够了。

如果你决定添加通配符，那么你就需要确定如何使用通配符来计算分数。如果通配符契合你的想法，并且明确表示你的目标群体与你预想的不同，那么请务必将通配符计算在内。如果没有想法上的契合点，那么就把他们排除在评分体

系之外。

当心进入误区！我的总体建议是要大胆。你只需要弄清楚你将如何判定需要的证据、什么分数可以达到标准。尽量不要多想，面对现实并对自己诚实。对你来说，在进一步发展你的想法之前，你需要收集一些证据，这听起来是个好方法吗？什么分数能够确定这个想法一定能够成功？我见过有人花几个小时讨论这个问题，千万不要沉迷于此，你只需要适度参考，就可以继续前进，因为你可以在前进的过程中返回并迭代。

当你试图制定目标时，你会发现自己想对之前的步骤进行更改。也许这会影响到你在第 2 步（识别风险）中的风险假设，或者你在第 3 步（创建问题）中提出的问题，或者你在第 4 步（寻找受访者）中的小组简介，甚至是你在假设中构建整体想法的方式（提出假设）。所以，请无所顾忌地回到前面的步骤并进行更改。你只要记住无论你在哪一步做出改变，你都需要按时间顺序重新完成所有步骤才能再次回到这里。

完成金点子测试模板

当你阅读这本书的时候，你有自己的想法了吗？

如果有了想法，那么你就应该使用核心模板进行测试。

现在你即将进入第 5 步（标准和目标）。

你已经完成了第 1 步（提出假设）、第 2 步（识别风险）、第 3 步（创建问题）和第 4 步（寻找受访者）。上述几个步骤已经被标为阴影，见表 6-2。

表6-2　第5步的内容

金点子测试　核心部分		第5步　标准和目标	
A. 是否存在问题、需求或愿望？			
B. 现有的方案能否解决问题、迎合需求、满足愿望？			
C. 是否采取其他措施另辟蹊径？		写出第 5 步列出的个性化的衡量标准	写出第 5 步列出的小组目标
D.（选填）他们对你的想法有什么看法？			

当你完成了第 5 步（标准和目标），你就有了能够与同事和利益相关者分享的资料，用来解释后续步骤。这份资料是关于你要采访谁、你的访谈内容是什么及你如何分析受访者的回答来检验你是否通过了金点子测试的总评和缘由。

当你在第 6 步进行访谈时，这份核心资料也是你完整研究脚本的一部分。

我应该在表格中填写什么？

个性化的衡量标准。表 6-3 用于个性化衡量你在第 2 步（识别风险）中输入的风险假设。切记，这些衡量标准是针对有风险的假设制定的，制定访谈问题是为了从受访者那里获得足够的信息，以便给每位受访者打分。

当你到达第 6 步时，你就可以为每位受访者打分。

小组目标。表 6-3 用于填写每个小组的总分。切记，小组得分是你是否达到了降低假设风险的标准。

当你到达第 7 步时，你就可以把整个小组的分数加起来，然后填入表格。

现在可以分享核心模板吗？

现在核心模板的每个框中都有内容，反映了从第 1 步到第 5 步完成的所有工作。下面是一个关于室内市场项目潜在测试交易者的完整核心模板案例，见表 6-3。

表 6-3　从第 1 步到第 5 步完成的所有工作

第 1 步 提出假设	第 2 步　识别风险	第 3 步　创建问题	第 4 步 寻找受访者	第 5 步　标准和目标
如果能够大范围地推广一项目，提供免费的测试交易机会，给合适的测试交易者们，我们就可以在 6 个月内以全价出租 20 个空置商铺			小组简介：5 名潜在测试交易者 ● 有资格在英国进行贸易 ● 达到签约年龄 ● 拥有适合零售的产品、服务或体验 ● 对销售（或提供）其产品或服务感兴趣 全职零售机会感兴趣 其他变量：年龄、性别、可供销售的零售产品	

金点子 测试 核心部分	第 2 步　识别风险	第 3 步　创建问题		第 5 步　标准和目标	
A. 是否存在问题、需求或愿望？	客户/用户想要一个长期的零售空间来销售他们的产品	您过去在哪里销售产品？ 您是否考虑租用零售场所？ 您有没有考虑过或者正在考虑其他的销售机会？ 您对这个特别的机会感兴趣吗？		用 0~5 分表示渴望长期零售空间的程度	目标分数：获得 4 个 "4+"
B. 现有的方案能否解决问题、迎合需求、满足愿望？	可以改进现有的销售模式	您考虑可以在哪个机会进行销售： 1. 每个机会的吸引力是什么？ 2. 您担心什么？ 3. 请描述您的理想交易机会。		是否接受一种新的销售模式	目标分数：获得 3 个 "是"

				目标分数：
C. 是否采取其他措施另辟蹊径？	1. 计划将时间和金钱投入新的销售机会 2. 准备迎接不断变化的环境，不断地尝试和纠错	1. 您能举例说明您在哪些方面投入了时间和金钱进行销售尝试吗？您能举例说明您是第一批尝试新销售机会的人员之一吗？ 2. 鉴于您对潜在商机的了解，您准备好投入时间和金钱成为一个交易者了吗？在这个新项目中工作，您或者一个人都会经历一段试错期，您怎么看待这个问题呢？	1. 是否做好准备 2. 是否做好准备	1. 获得3个"是" 目标分数： 2. 获得3个"是"
D.（选填）他们对你的想法有什么看法？	1. 商铺自身具有吸引力 2. 租赁条款、条件和费用均可接受	让我们去市场看看空置的商铺。 1. 有没有特别吸引您的商铺？ 2. 您有什么疑问吗？ 3. 您有什么建议吗？ 下面是一些备选问题： 1. 有什么会令您满意的元素吗？ 2. 您有任何顾虑或疑问吗？ 3. 您会提出任何修改意见吗？	1. 用0~5分表示对一个商铺的兴趣程度 2. "是/否/可能"做出可行的改变	目标分数： 1. 获得3个"3+" 目标分数： 2. 获得3个"可能"或者3个"是"

请你亲自尝试！

切记，你可以点击链接 productdoctor.co.uk 下载模板。

**重要
提示**

在实施访谈前制定衡量标准和目标，这将有助于你客观地分析受访者的答案。

使用"是""否""可能"/简单的0~5分制简化评分标准。

现在核心模板的每个框中都有内容，你可以在访谈开始前使用核心模板的内容介绍测试的缘由和过程。

**常见
误区**

你很有可能在执行这一步时想要改变之前的步骤。及时修正才能使测试利益最大化。

所有标准都是针对每个风险的，而不是针对每个访谈问题的。访谈问题用来给每项标准打分。

不要花太多时间来考虑标准和目标。适可而止，继续前进！

第 **6** 步
实施访谈

关键点

为访谈做好准备,提前规划并落实后勤工作。

通过添加背景介绍、结束部分和时间安排来完善研究脚本。

请参阅"最佳实践指南"以充分利用访谈过程。

这一步的所有研究内容都是关于访谈对话的。你已经在第 1 步（提出假设）和第 2 步（识别风险）中确定了最大风险假设。从受访者处获取信息的问题已在第 3 步（创建问题）中梳理完毕。在第 4 步（寻找受访者）中已对受访者的构成进行了分析。在第 5 步（标准和目标）中制定了针对最大风险假设的证据的评分标准。现在，你要完成第 6 步（实施访谈）的后勤工作，最终确定访谈分组，敲定研究脚本，回顾可靠经验，准备实施访谈！

研究性访谈的成功关键在于让受访者感到舒适，这样他们就会对你敞开心扉、畅所欲言。这种感觉源于你在招募过程中给他们的各种保证和解释。在你安排访谈时，注意你的用词和选择的地点，并在实际的访谈中结合各种访谈技巧（包括运气），只有集齐天时地利人和，你才能让受访者开诚布公地袒露心扉。

后勤工作

选择访谈地点

你能够尽可能地选择让受访者感到轻松自如的环境吗？

当受访者在体验你的产品时，你能够发起自然的对话。例如，如果你的想法是基于解决受访者在公园散步时出现的痛苦、需求或愿望，那么你就可以在他们散步时去见面。如果是受访者在开车时使用的产品呢？那么你就可以和他们坐在车里畅聊。如果是为受访者解决工作时的问题呢？那么你就可以去他们的办公室。如果你的产品与他们在办公室上网时需要做的事情相关，那么你会发现视频通话是个不错的选择，因为你可以看到他们周围的环境。

当你在受访者熟悉的环境中采访时，你会觉察到更多关于他们生活的额外细节，这是你在其他环境中可能得不到的信息。当你身临其境时，你就可以看到问题的症结，也能看到受访者试图采取的解决方案。如果受访者愿意现场展示他的解决方案，你们之间的距离就会更进一步。举个例子，假设你没有去过花园，那么你怎么去设计花园呢？当然，我不是鼓励你去见素未谋面的人而将自己置于任何不安全的境地，我只是希望你能够明白身临其境的重要性。

通过视频进行访谈

我相信你已经了解并使用了一些提供视频通话的服务。最重要的是选择一个让受访者感到舒服的方式。因此，当你安排访谈时，你可以让受访者进行选择。当然，你也可以把这个问题添加到筛选器中。你可能会倾向于引导受访者选择你喜欢的方式。例如，虽然有其他方法来记录对话和共享

文档，但我还是更喜欢使用内置了记录对话和共享文档的设备。

免费场所

如果你打算面对面访谈，你可以考虑免费的场所。

如果没有匿名的必要，办公室的会议室就可以作为访谈场所，前台接待和保安会引导受访者进入大楼。我还使用过朋友的办公室和受访者的办公室。如果你去受访者的办公室访谈，那么请受访者预订一个会议室，这样就能保证访谈现场安静无扰。

我曾将酒店的休息室和咖啡馆作为访谈场所。虽然可以尽量避免午餐等高峰时段，但是直到你到达，甚至更糟的是，当访谈开始后，你都无法预计哪些时段更为适合。如果我打算使用上述场所，通常我都会事先踩点，然后和负责人进行事前沟通。负责人知道我在做什么，并确认是否会发生任何我需要避免的、会制造大量噪声的事情。当然，我也会明确地表示，我会为自己和每位受访者购买饮料和零食。我曾经遇到过这样的情况，一大群人突然在访谈过程中出现，我不得不另寻宝地，这就是使用公共空间不可避免的事情。

多年来，我经常和研究小组在我家的餐桌前居家讨论。我家的地理位置比较安静、舒适，还方便停车。我再次声明，从安全的角度，我不对你的行为承担任何责任。当然，你也可以在访谈时安排其他人在现场！

低成本场所。如果你有一些预算，你可能会偏向于租赁一个场所，这样就能避免一些公共场所出现未知的危险。如果你想匿名，租场所也会奏效。许多地方都提供以小时、半天或一天为期限的租赁服务。你还能在城市和繁华的城镇找到租赁广告，而不是在偏远的地方。然而，即使部分酒吧和其他有私人房间的场所不打广告，如果你去租赁，通常也很容易成交。我曾在酒吧、餐厅（用餐时间以外）、办公室会议室和酒店会议室租用私人房间进行访谈。

高成本场所。如果你使用高成本场所，你就会拥有全套的研究设备。你能够很容易地从网上搜索到类似的场所。虽然研究设施花费较高，但他们能够提供接待人员，会见和迎接受访者，处理付款和可能需要的前期研究签名等服务。他们会为你安排茶点，如果你需要的话，还会为你提供录像和更多实用性的技术支持，比如人眼追踪技术。对于一对一的访谈来说，在研究机构进行访谈确实有点奢侈，最好的选择通常是安静的小型会议室。

是否有同事或客户执意要参加访谈？

我的经验是，最好不要在人数上让受访者感到有压迫感，因为这可能会让受访者感到害怕，从而使受访者感到拘谨而无法畅所欲言。你可以考虑以下方法：询问同事或客户是否愿意在活动结束后复听音频。如果他们不满足于此，那么他们是否乐意看视频？你可以使用自己的手机进行录

制（显然，这需要在一个更私密的环境中完成），或者你可以使用更高成本的研究场所。如果这些方法都不奏效，那么就在研究场所的房间内配备双向镜。这意味着你的同事或客户可以在受访者毫不知情的情况下，坐在双向镜后观看访谈过程。

然而，如果你不得不将访谈过程正在被观看的事告诉受访者，那么这对一些受访者来说可能会造成伤害。不过任何事都有两面性，有同事或客户和你在访谈现场也有显著的好处——他们可以就你在访谈中没有注意到的问题提出建议。如果访谈过程中存在观察者，你要礼貌地要求他们把所有的问题留到访谈结束后再提问，并让受访者知晓正在发生的一切。

选择面对面访谈场所的建议

- 确保访谈场所交通便利。

- 如果访谈场所附近没有公共交通，你要确保有地方停车或下车。

- 确保有一个舒适的谈话空间，有放录音设备和查阅访谈脚本的桌子。

- 如果访谈需要，请你在出发前检查网络连接和手机信号。备份研究计划，将电子版和视频保存在硬盘上，而不是依赖于互联网储存。

- 确保所有电子设备都已充满电，还要检查访谈场所是

否有插座以备不时之需，并带上充电器！

- 提供零食是个很好的主意，最起码要提供软饮料，这样你才有希望让受访者多说话！最好不要吃耐嚼的太妃糖或其他食物以防嘎吱作响！

- 尽量避免在嘈杂和繁华的场所进行访谈，因为在这些地方你不仅很难听到对方在说什么，而且还会出现音频因噪声过大而无法复听的问题。

安排与受访者会面

你需要直接与受访者对话以安排访谈事宜。依我所见，通过电话进行邀请比写信更快，有来有回，而且当受访者听到你的声音时，也会感受到足够多的信任。我建议你以书面形式确认细节，然后在访谈前 24 小时再次发送提醒，要求受访者最后确认。如果你担心某位受访者因为特殊原因不会出现，你也可以在访谈当天发送提醒，让他们回复信息确认是否出席。如果邮件可以包含更多的内容，如关于场地或前期工作的说明，那么最好使用电子邮件进行确认，因为你有更多的空间进行补充说明。

以下是与你想访谈的人沟通时需要囊括的内容摘要。摘要包括访谈步骤、最佳实践研究指南和数据隐私保护法规。请你认真对照当地法规和行动指南进行核查。

- 感谢受访者主动申请访谈。

- 提前告知受访者需要做的准备和访谈时需要携带的物品。

- 确认受访动机。

- 如果确定访谈，请告知受访者见面的时间和地点。提前给予受访者明确指示，这样他们就知道可以在哪里找到你、访谈的流程是什么等。例如，如果你在办公室接待处会见受访者，那么就需要告知受访者是否需要到接待员处签到或者在指定位置坐等。做好访谈前期具体细节的准备都是为了让受访者感到舒服。

- 如果是现场访谈，建议受访者提前到达并简述受访者的心理预期。

- 告知受访者研究持续的时长。

- 告知受访者研究目的，以及如何处理访谈结果（解释并强调保密性）。

- 向受访者征得法规要求的所有许可。例如，为营销目的进行录音、拍照或在文档中使用匿名引语。如果你需要使用同意书，你可以在网上找到模板。如果你会展示机密内容并希望受访者签署保密协议，请事先将保密协议发送给受访者。（我很少做以上准备。）

- 先把你的手机号码告知受访者，继而再索要受访者的联系方式。你们需要在访谈前取得对方的手机号码以备不时之需，这一点十分关键。

　　以下是进行室内市场项目潜在测试交易者访谈的电子邮件确认范例。假设的前提是你们已经就时间和地点进行了交谈并达成一致。

范例：室内市场项目访谈确认邮件

　　（题目）关于室内市场零售空间＜插入日期＞的研究

　　非常期待与您就室内市场空置商铺的项目进行研究访谈。

　　请您随身携带＜插入筛选器提供的商铺、产品或服务内容的参考＞样品或照片。

　　访谈初步定于 5 月 15 日星期三下午 4 点举行。预计于下午 5 点之前完成。地点："XY 咖啡馆"，位于车站路 NW1 XYX 的 XY 车站对面。

　　届时我会在桌上放一条红围巾，以便识认。

　　请您提前到达，因为我们希望访谈能在下午 4 点整准时开始。如您到达时，我还在进行上一段研究访谈，请您耐心等待！我一定会于下午 4 点前准备就绪。

　　如您所知，出于研究目的，我将录制访谈对话的内容。我不会与项目团队之外的任何人分享对话内容。我会对访谈内容进行反馈，以便与项目团队成员分享。请放心，我不会透露您的任何个人信息。

　　如果您由于任何原因无法拨冗参加此次访谈，请您提前告知，以便另作安排。

　　我的手机号码是×××××，请把您的手机号码发送给我，以防访谈当日有突发状况。

　　期待与您见面！

　　此致

　　敬礼

朱莉娅（Julia）

　　在这种情况下，受访者不会由于花时间进行访谈而得到报酬，因为潜在测试交易期的收益已经十分可观。如果你正在给受访者支付报酬，你一定要声明："因为您花时间来参加访谈，所以我会支付您相应的报酬。"

　　请务必回复每一个人，包括那些不符合标准的申请者。这样做不仅是为了积累实践经验，而且不符合标准的申请者日后很可能成为你的客户/用户（可能会参与日后的市场活动或临时项目）。对于不符合标准的申请者，你可以统一回复：

　　非常感谢您申请参加本次研究访谈。很抱歉地通知您，由于人数众多、竞争激烈，您没有通过此次筛选。期待下次合作。

　　＜插入姓名/公司名称＞

当受访者接踵而至时，我通常会在访谈过程中预留十分钟的时间用来休息，至少我能够喝杯茶。所以，一定要预留一些空余时间进行短暂的休息。

开始访谈：介绍环节

这是一个基于室内市场项目潜在测试交易者的范例脚本。它基于研究访谈介绍的清单。通过访谈，你会发现事先写出完整的访谈脚本比即兴发挥更简单。

> **范例：室内市场项目潜在测试交易者访谈介绍环节的脚本**
>
> 感谢您参与这项研究。
>
> 首先我想和您确认两个问题：您能否在英国进行合法交易？您是否已经年满18周岁？
>
> 我们将用一个小时左右的时间来讨论室内市场免租金测试交易期的项目。
>
> 作为一名研究者，我并不是向您寻求任何特定的答案，您的回答没有对错之分。我的目标是获得您最真实的反馈。
>
> 您可以看到录音设备上的计时器。我可以现在打开录音设备吗？如果有录音设备的辅助，我就可以专注于研究访谈，稍后再对录音内容进行精听。我会对谈话内

容保密。

您对商铺的看法是 < 插入具体内容 >。您是否随身携带了销售计划或商铺的照片？如果带了，我们就可以展开来谈！

以下是一个可以用于访谈介绍环节的清单：

- 标明访谈各个环节的时间。
- 核验受访者是否符合招募标准。
- 给予激励并解释你需要受访者做什么。
- 表明中立立场。
- 阐明访谈流程。
- 打开录音设备。
- 使用开场白让受访者说话。

下面让我们更深入地研究每个细节。

标明访谈各个环节的时间

你的整个研究脚本应该包括引言、三四个环节和结束语。你要计划好如何分配访谈各个环节的时间。在每次访谈开始之前，预估各个部分开始和结束的时间。这将帮助你调整访谈节奏，避免时间不够用的情况出现，这一点简单易行！记得在访谈的介绍环节加上准备和结束的时间。

　　在开始访谈之前，我会根据开始访谈的时间预估各个环节的时间分配。如果我早上 10 点开始访谈，我就会写下 10 点到 10 点 5 分是介绍环节，10 点 5 分到 10 点 15 分是环节 A，10 点 15 分到 10 点 30 分是环节 B，以此类推。当我实际进行访谈时，我就不用再计算何时开始某个环节和进行到了哪个环节。你会发现实际进行的访谈环节与你的预期会有出入，所以当你有了多次访谈的经验后，你就可以实时调整各个环节的时间。访谈的每个环节都是可以迭代的，你可以随着具体实施进程做出改变和调整。

核验受访者是否符合招募标准

　　还记得招募标准中的人口统计和情景元素吗？在提供任何激励措施之前，你最好复核受访者是否符合招募标准。如果不符合标准，你可以选择让他们离开，因为访谈尚未开始，而且相关的报酬也尚未发放。也许你仍然想让不符合条件的人继续参加访谈，因为他们有可能扮演通配符的角色（详见第 4 步中的"寻找受访者"）。

给予激励并解释你需要受访者做什么

　　我偏向于预先给予激励，这样受访者就不会在访谈过程中把精力用在考虑他们是否会得到报酬的问题上。有些受访者认为，你只会给迎合你观点、符合你要求的人支付报酬；有些受访者会担心你在访谈结束后是否还会记得发放报酬的

事。因此，预先支付报酬可以消除受访者类似的疑虑，然后他们就可以全神贯注于访谈过程。你在发放报酬的同时要阐明在访谈中开诚布公、坦诚相待的重要性，强化受访者配合和坦诚的理念。归根结底，畅所欲言、坦诚相对也是你实施激励措施的初衷。

我经常听到这样的论断，激励措施会左右受访者作答。但我想强调的最重要的一点是，你支付报酬的目的是让受访者实话实说，而不是曲意逢迎。请你在访谈的介绍环节详细说明激励措施的目的，尽量态度诚恳、细声慢语地告知受访者。

表明中立立场

当表明立场的重要性时，你要确保再次直视受访者的眼睛，因为你的立场至关重要，需要大家心知肚明。首先，你要把你的角色代入到更广泛的研究背景中；其次，你要解释受访者的诚实对于访谈的重要性。

如果受访者认为你不偏不倚并且不寻求任何特定答案，你就会从受访者那里得到肺腑之言。如果我正在研究我的想法，那么我只会说我正在研究的过程中，我最需要获取的是最真实和最坦诚的反馈。这样，我就能将自己的身份从发明创造者脱离出来。有时我也喜欢亮明身份，亮明身份会使我进入固有的角色并保持中立，而不是转向销售模式。保持中立是作用最大化的好办法！无论你决定怎样表明自己的公

正性，你都需要在受访者面前表现出与产品保持着一定的距离，并确保自己时刻保持中立的立场。

当我供职于一家手机公司时，我从不告诉我的理发师或出租车司机我在哪里工作。因为如果他们知道了我的身份，他们就会和我谈他们对手机服务的问题和疑问。因此，我就无法脱身！如果你正在与现有客户／用户进行研究，那么你一定要把自己的身份和产品本身分隔开来，否则你会发现自己始终在倾听客户的抱怨而无法获得需要的信息。

阐明访谈流程

受访者可能忘记了邮件内容或者没有仔细阅读，那么现在就是阐明访谈流程的好机会。一些受访者可能会略微感到紧张，他们会误以为当前已经处于测试环境中，你会对他们说的话做出评价。

为了让受访者感到轻松，你要告诉他们答案并没有正误之分。你要提前告知受访者访谈持续的时间，并提醒他们随时查看计时器。你还要告知受访者你将要做什么，以及访谈的流程是什么。你可以在访谈时参考受访者的最新回复以帮助你确定对话的方向。

打开录音设备

你是否尝试过一边听会议一边做会议记录？通常情况下，做到同时兼顾两者比较困难，尤其是当你一边试图进行

对话，一边还要在低头记笔记时关注肢体语言。比如，当你忙于记笔记时，你就不会发觉受访者在椅子上因为身体不舒服而挪动的情况，进而谈话也会变得生硬和不自然，因为你们都必须等你记完笔记才能继续对话。

作为研究人员，录音设备是必备的。如果你通过视频进行采访，那么你可能会选择使用录制功能。除此之外，你还可以使用单独的录音设备或手机上的录音功能。请在访谈前测试录制工具的性能，确保录制工具有足够的存储空间、拥有备用的电池。如果你使用手机的录音功能，请确保手机已充满电。

在介绍环节提及你要录制的内容，同时也要提醒自己按下录制键。的确，我以前出现过这样的疏忽，访谈开始后忘记了按录制键。

使用开场白让受访者说话

在访谈伊始，你应该抓住机会引导受访者谈论他们擅长的话题！你也可以用这种方式来复核受访者的个人资料，因为有的受访者会通过夸大其词的方式来获得访谈机会（我曾两次遇过这种情况）。如果你已经足够了解受访者，那么你可以这样提问并顺便暖场，理想的状态是："当您申请参与这项研究时，您说您曾经……可以跟我多透露一些当时的经历吗？"

开场白既是一个自然的自我介绍，也是一种拉近你和受访者关系的方式，可以让受访者卸下防备。大多数人都喜欢

谈论自己的经历。当受访者感到你对他们要说的内容十分感兴趣时，他们就会感到怡然自得。所以，你更应该在访谈一开始就告诉他们，你一直在关注他们在招募期间告诉你的事情。你的充分准备表现出了对受访者的尊重，也会立即为这次谈话定下基调。你的表现说明你是真的对他们说的话感兴趣，而非刻意制造话题。

介绍环节也是追问更多问题的好机会，这个机会可以帮助你更好地了解受访者。我建议等到你们彼此足够了解对方后，再去询问涉及隐私的问题（如年龄或婚姻状况等）。

有效地利用有限的访谈时间

有的访谈者在访谈初期就把宝贵的时间浪费在不相干的问题上。因此，仅仅因为你想让受访者感到舒服就提问一些无谓的问题是没有任何意义的。你问的每个问题都应该具有针对性。你提问的目的就是为了得到需要的答案，你需要确保有足够的时间来完成必问的问题。

对话研究实践指导

这一部分将帮助你在访谈中尽可能地保持中立，避免影响受访者的回答。

摆出"研究面孔"

我很早就意识到"研究面孔"的重要性。你的面部表情

丰富吗？你容易吐露心声吗？现在你即将面临的挑战是如何掩饰自己的情绪，让自己表现得完全冷静。当然，你也不能表现出不感兴趣或不友好的样子。你现在该进入访谈的状态了。需要注意的是，你要试图展示一种中性的表情，你的肢体语言也要与表情相配合。例如，以前当你听到不想听到的事情时，你会交叉双臂；此时你需要克制自己以免做出不当的表情或姿势，因为受访者的回答不会对你造成任何影响。不要轻易暴露情绪，因为你告诉过受访者你持中立的态度，所以你要尽可能地保持中立！

你说话的时间不要超过 20%

你在访谈中说的话越少，可供你研究的内容就越多。当你回听音频时，你可以计算自己听和说的比例。我的原则是，你说话的时间不要超过对话时间的 20%（这不包括介绍环节，因为你是介绍环节的主讲人）。通常情况下，如果你说得过多，你就难逃试图推销想法或鼓励受访者给你特定答案的误区。

重复你听到的内容

重复别人说的内容是一种积极倾听的技巧，能够确保你在认真听取受访者说的话。积极倾听能够帮助你确保你听到的内容的确是受访者的肺腑之言，而不是你期望听到的内容。在对话研究中，积极倾听是一种实用的方法，因为它可

以帮助你确保自己听到了正确的信息，特别是当所听内容至关重要时。这也是切入话题和深入探讨的好方法。

下面是如何用积极倾听的方法来挖掘深层内容的案例。

您说您现在使用的网站特别慢，还没来得及付款你就离开了这个网站。真的是这样吗？（停顿，等待受访者回复。）除去网速让您感到失望之外，这个网站有什么值得您留恋的地方吗？

学会追问

受访者会在访谈中提供很多与你的想法息息相关的信息。有时，受访者只会暗示或作为旁白提到对你来说真正重要的信息，所以你需要确保你听得足够仔细，并且知道什么时候应该进一步追问。我把这些有用的信息看作线索，你的工作就是发现线索，顺藤摸瓜，提出后续问题。在你起草的访谈问题中，你不能先发制人，但要学会在必要时进一步探究，这将自然地成为你研究风格的组成部分。你不仅要仔细倾听受访者回答的内容，还要密切观察受访者说话时的情绪和肢体语言暗含的信息。

当你深入研究时，尝试提示受访者而不是告诉他们应该做何感受或引导他们回答你想要听到的答案。下面是一些你可以用来深入了解更多信息的问题：

您刚才提到了 X、Y 和 Z，您能再详细地告诉我更多细

节吗？

您似乎觉得那段回忆很有趣，为什么？

您的表情告诉我这是一段不愉快的经历，我应该没猜错吧？（停顿等待回答。）为什么那段经历让您感到不愉快？

您在回答这个问题时似乎有点犹豫，为什么？（如果受访者保持沉默，那么他一定是在思考一些事情。）您能告诉我您现在在想什么吗？

为了避免假设，想办法让受访者提供真实的案例

在第3步（创建问题）中，我们谈到了提出假设性问题会引发假设性答案的危险。在进行访谈时，我们还需要避免对假设的讨论。当你在进行一场自然的对话时，假设很容易让你偏离原始的脚本。所以，当你觉得假设的内容碍手碍脚时，你需要思考如何让受访者谈论真实的案例。

如果你提问时使用了假设性的问题，那么你就会得到假设性的答案。当这种情况发生时你通常感觉如何？在这种情况下你通常会怎么做？要想尽量避免假设性的问题，你最好这样提问：

最近的一次是什么时候发生的？

您当时有什么感觉？

您能举一个在过去6个月内发生的案例吗？

您能想到去年发生的另一个案例吗？

您之前提到了×××，您当时也有这种感觉吗？

其中一些案例可能需要列举近期发生的事（这取决于你设定的背景），所以你要考虑是否要求受访者列举一个发生在过去几天或几周的案例，而不是发生在几个月前或几年前的案例。

避免二手信息

总体而言，你最好引导受访者谈论他们自己和他们的亲身经历，而不是作为别人的代言人。你会发现受访者有时会这样回答："我可以接受，但我的朋友们十分讨厌这种情况。"这种情况下，我的回答是："你说的没错，但我希望我们能够继续谈谈您的问题。"二手信息远不如一手信息可靠。一个人无法自信地谈论另一个人的感受。

话虽如此，但这位受访者很可能会扮演其他重要的角色。回想第 1 步（提出假设）中的人物谱系表，也许这位受访者是一个重要的影响者或者介绍人；也许他们是客户而不是用户。为了弄清楚这一点，你可以更深入地问一些问题。你可以这样提问：

您能告诉我您最近一次向这个人推荐＜插入彼此正在谈论的类别＞是什么时候吗？他们购买了吗？开始使用了吗？

尽量像和朋友一般自然地聊天

效果最好的研究访谈会让你感觉就像是在和朋友聊天一样。效果最差的就是照本宣科。我曾经对父母和子女进行过

一系列采访。第一天是一位女士来进行访谈，第二天这位女士带着她的女儿一起来进行访谈，她还给我带了一瓶葡萄酒。访谈结束后她感到非常激动，因为有人付钱让她畅所欲言，所以她十分感谢我。多可爱的女士啊！让谈话保持自然流畅的重要因素之一是用词恰当、通俗易懂，所以你要避免使用行话或难懂的语言。保持轻松！

你要意识到是你邀请别人来进行访谈，所以你是主人，你要定下谈话的基调。你越敞开心扉，受访者就越会卸下防备，畅所欲言。如果你有所防备，受访者也会有所戒备。人们擅长以其人之道还治其人之身，所以你要尽量按照你希望受访者和你相处的方式行事。

知道适可而止

如果你得到的答案表明你的想法没有你想象的那么好，那么不要落入迫使受访者提供你想要的答案的陷阱！相反，尝试去问一些建设性的问题，这些问题将帮助你找出受访者的答案不符合你理想目标的原因，或者帮助你挖掘受访者会有这种想法或需求的原因。我一定会将访谈坚持到底，因为访谈的过程中总会有意想不到的发现。

这也是我建议你以五次访谈为基准的另一个原因。如果你从最初的受访者那里得到了负面的反应，你并没有太大的损失，因为你得到了重要的启示——为什么你的想法不适用于特定的群体。我仍然建议你完成全部五次访谈以证实你的

疑虑。你的小组目标是得到三名受访者的积极回应，因此如果前三次访谈都是消极回应，你可能会不得不停止访谈。千万不要半途而废！消极回应是非常重要的证据，因为它们可以帮助你决定是否为继续追求这个想法而做出改变，或者停止现有的所有工作。此外，最后两位受访者会说些什么来帮助你改进价值主张还不得而知。

不在无关紧要的内容上浪费时间

我知道在别人说话的时候打断别人是不礼貌的，但如果是你付钱让他们和你说话，而且你很有礼貌地让对方停止说话，那就不算失礼！受访者想给你你需要的信息，就像你付钱给他们一样，所以不要认为打断受访者说话是不礼貌的行为。

下面是一些恰当的表达方式：

抱歉打断一下，您说的内容不在我们的研究范围内，所以……

您能告诉我更多关于……

您之前已经提到过 x，现在让我们讨论 y 吧？

谢谢您。请您现在告诉我关于……

不要回答受访者的问题

当你向受访者展示某样产品或向他们描述某个想法时，有些受访者会问你一些相关的问题。虽然提问本身是一个很

好的迹象，表明他们有问题、需求或愿望，但请不要回答受访者的问题。

如果你回答受访者的问题，你将会更深入地描述自己的想法，同时也将错过了解受访者想法的机会。你可能会发现自己在浪费宝贵的访谈时间。因此，如果你被受访者提问，而这个问题恰好是你想从受访者那里了解的内容，那么你可以反问受访者有什么希望，然后继续访谈的其他环节。例如，你可以问受访者："您期待什么样的答案？"

如果你对这个问题不感兴趣，你可以让受访者告诉你他们的其他问题。提问本身是有意义的，即使这些问题可能会妨碍受访者完全集中精力去回答访谈的问题。例如："这个问题很有趣。""您还有其他问题吗？"

结束访谈

以下是访谈结束语的清单：

- 检查你是否搜集到了为每个目标评分的支撑数据。
- 分析你对其他重要见解的理解。
- 检查你在访谈中做的所有笔记（准备好纸和笔）。
- 如果有可能，获得再次联系受访者的许可。

让我们来仔细探讨上述清单里的内容。

检查你是否搜集到了为每个目标评分的支撑数据

现在你有机会回顾根据个性化衡量标准对各个环节评分的结果。你能在访谈之后敲定分数吗？你需要从受访者那里得到更多的信息吗？现在是受访者离开前问问题的最后机会！你可以总结收到的反馈，复核是否完成了所有访谈任务。

你甚至可以直接问受访者，他们认为自己的分数应该是多少。例如，在针对室内市场项目潜在测试交易者的访谈中，评分标准是肯定或否定的答案。

您刚才谈到了您考虑过的所有销售机会，我觉得您肯定对合适的长期零售空间比较感兴趣。您是这样想的吗？

如果你有以量表作为衡量标准的问题，你可以这样提问：

我们讨论了很多关于＜输入正文＞的问题。您可以用数字 0~5 来表示痛苦程度，数字 0 表示没有痛苦，数字 5 表示非常痛苦。请问当时发生这种情况时，您的痛苦程度可以用数字几来表示呢？

你和受访者可以举行一次总结讨论，因为你可以参考受访者提供给你的信息，看看彼此是否都认可分数的准确性。

分析你对其他重要见解的理解

除了能够将个人得分与小组目标进行比对，访谈还会提供其他信息来帮助你改进最初的价值主张陈述。你还记得价值主张的结构吗？第 1 步（提出假设）作为起点，将你引向以下步骤，见表 7-1。

表 7-1　价值主张的结构

目标群体	谁有这种需求、问题或愿望？
受益者	你可以帮助受访者解决什么问题、需要或愿望？
项目设计者	你提供的产品 / 服务属于什么类别？
可提供的服务	你能给受访者带来什么好处？
区别	你提供的产品 / 服务与现有的有什么不同 / 改进？

重复你听到的内容，然后与受访者确认你听到的内容是否正确。这样做很有效。下面是一个案例：

让我们来总结一下，您告诉我您感觉 x 有问题，您想让 y 去解决 x 的问题，我可以这样理解吗？

我发现受访者喜欢在这个环节纠正我的问题，然后用他们自己的方式来解释。

检查你在访谈中做的所有笔记（准备好纸和笔）

我强烈建议使用音频记录整个访谈，这样你就不需要在访谈过程中做记录，从而能够专注于谈话的内容。如果你正

在做视频采访，那么你也可以使用录音功能。然而，有时你确实需要做记录。比如，你需要提醒自己说了些什么内容，或者你还想问些别的问题。中途停下来进一步研究其他内容可能会破坏谈话的完整性和交流的一致性。你可以先做好记录，稍后再回头看。你会发现在访谈部分打上时间戳或参考访谈内容有助于梳理谈话内容的关联性，以便在访谈结束时或者在第 7 步（分析和判断）中分析谈话时再进行参考。你还会发现在研究脚本的相关部分涂鸦也是便于记忆的方法。

请务必使用旧式的纸和笔，而不是电子设备。例如，如果你必须在访谈过程中使用手机或笔记本电脑来展示材料，那么请你务必告诉受访者你在做什么。因为受访者可能会误以为你没有在听他们讲话，而是在查看信息，这会破坏和谐的对话氛围。

有可能你正在和一个喜欢用绘画的方式来表达情感的受访者交谈。我不会事先告知他们有纸和笔，我也不会把纸和笔放在触手可及的地方。因为如果纸和笔在视线范围内，可能会分散受访者的注意力。但你会发现，如果受访者真的需要使用纸和笔，他们会自然而然地伸手去拿。

如果有可能，获得再次联系受访者的许可

如果你找到了合适的目标客户 / 用户，那么就努力征得

对方的同意去开展进一步的研究。根据大多数国家的规定，你需要告知对方研究的目的，所以你可以这样说：

我可以再次联系您，就这个特别的想法开展进一步研究吗？

在访谈接近尾声时，如果你的想法真的很有吸引力，受访者可能会主动问你产品 / 服务什么时候上市，或者他们会给你提供进一步的帮助。我在不同的项目中有过多次类似的经历，这表明你的付出即将得偿所愿！例如，当我构思这本书时，我收到了诚挚的出版邀请，我非常感激地接受了邀请（我在最后一章表达了感激之情）。

访谈演练

你已经完成了访谈研究脚本的草稿，现在应该做一些演练。我建议演练的次数最多不要超过三次。你可以邀请认识的人来演练，让他们扮演特定目标群体的角色。

当你按照研究脚本进行访谈演练时，你会发现有些问题需要修改。也许你想改变问题的顺序，或者改变措辞的方式，从而让谈话更流畅。你需要监测访谈是否可以在计划的时间内完成，因此也可能需要减少问题的数量。三次访谈演练之后，我通常会选择一个感觉更像自然对话的脚本，所以

你最好在正式访谈开始之前进行演练。你还需要了解你应该注意哪些研究行为。当然，你可以让模拟受访者下意识地对昨晚发生的事夸其谈，这样你就可以演练怎样让对话重回正轨等。

下面是你可以借鉴的演练形式：

访谈演练

请两个人帮你进行演练，让其中一个人模拟受访者，另一个人模拟观察者。如果很难找到模拟观察者的合适人选，你也可以录制对话，然后根据录像评价自己的表现。

向模拟受访者简要介绍谁是受访者，展示招募标准，以便模拟受访者能够顺利地融入角色。

模拟观察者必须保持安静。模拟观察者的任务是观察访谈过程，然后向你反馈值得肯定的地方和需要改进的地方。同时，你还要获得模拟受访者的反馈。以下是提供给模拟观察者的问题列表（你将之称为"三部曲"）：

（1）我有做得非常好的地方吗？

（2）我有做得不到位的地方吗？

（3）我有需要改进的地方吗？

你可以给模拟观察者提示单，帮助他知道如何进行评价：

- 我和模拟受访者说话时间的比例是多少？（你最多只能占到 20%！）

- 我是否为了了解模拟受访者所说的内容而问了后续问题？

- 我是否本该让模拟受访者使用真实的案例，但却使用了假设性问题？

- 我提出的问题是否易于回答？

- 我的某些问题是否让模拟受访者感觉我在寻找一个特定的答案？

- 在确保我充分探索了现有问题、解决方案和潜在行动（A、B 和 C 部分）之前，我是否急于寻找解决方案（D 部分）？

- 整个对话自然流畅吗？

你也可以询问模拟受访者在接受访谈时的感受，通过"三部曲"梳理出你做得好、不到位和需要改进的地方。

同时，反思你是否始终保证谈话紧扣主题，引导模拟受访者说出你想要的信息，而不是误导他偏离主题。

完成金点子测试模板

当你阅读这本书的时候，你有自己的想法了吗？

如果你有了自己的想法，那么现在就可以使用并完成清单模板，见表7-2。清单模板与核心模板共同构成了完整的研究脚本，研究脚本适宜用于研究访谈。

表7-2 第6步的清单模板

第6步 实施访谈 金点子 测试 清单	受访者： 小组简介： 日期／地点： 访谈时间： 采访者：	供访谈前填写	访谈前填写 你所了解的关 于受访者的其 他信息
简介清单 □ 在核心模板中写下计时 □ 符合招募标准 □ 介绍奖励机制 & 鼓励受访者说出你 需要的信息 □ 保持中立和客观 □ 访谈流程介绍 □ 打开录音设备 □ 以对话的形式开场		结论清单 □ 逐项评分 □ 若符合条件，允许再次联系 □ 复核重要观点 □ 整理记录	
介绍环节文本（在受访者回答前填写）		受访者表现总结（访谈结束后 填写）	

我应该在这个表格里填写什么？

在开始访谈之前，你可以先填写已知的关于受访者的信息。这将有助于提醒你在访谈开始后做一件重要的事，即向受访者表明你一直在关注他们之前告诉过你的信息。

同样重要的是，为了方便你在接下来的环节回顾之前的内容，你要确保添加了采访者的名字（这一点尤为重要，尤其是在有多名采访者的情况下）和其他后勤信息。

表 7-3 是当你完成访谈后清单模板的样例。你将看到在访谈开始之前需要完成的信息，包括受访者和采访者的详细信息，以及与所示清单对应的介绍文本。你还会在访谈结束时看到手写的记录，这些记录总结了受访者回答的内容。

在访谈开始之前，你可以根据访谈开始的时间在核心模板上针对每个环节手写计时，不要忘记添加介绍和结束环节的时间。

在访谈过程中，你可以根据测量值添加个人分数（参见第 5 步）。在本阶段，你不需要在最后一栏填写任何内容。

表 7-4 是一个带注释的核心模板，你能够看到手写的时间安排和某次访谈的分数。

表7-3　第6步的清单模板的样例

第6步 **实施访谈** 金点子 测试 清单	**简介清单** 受访者:乔安娜·史密斯 小组简介:1号测试交易者 日期/地点:8月8日 访谈时间:1小时 采访者:朱莉娅·沙莱特	**产品:特级火腿 + 国产 + 当地熟食店** 以前专供宴会和大型活动 已经在寻找零售机会,但到目前为止还没有找到合适的商铺

简介清单
- □ 在核心模板中写下计时
- □ 符合招募标准
- □ 介绍奖励机制 & 鼓励受访者说出你需要的信息
- □ 保持中立和客观
- □ 访谈流程介绍
- □ 打开录音设备
- □ 以对话的形式开场

介绍环节文本:

感谢您同意参与这项研究。我想先确认一下您能否在英国市场内进行合法交易?您是否已经年满18岁?

我们将用一个小时左右的时间来讨论室内市场免租金测试交易期的项目。作为一名研究者,我并不是在向您寻求特定的答案,您的回答没有对错之分。如果您能给我最真实的反馈,那么我就算圆满地完成了任务。

您可以看到我录音设备在打开在上的计时。我可以现在打开录音设备吗?录音的目的是让我能把精力集中在我们的对话上,等访谈结束后我会听。我不会向任何人泄露录音的内容。

您的零售想法是特级火腿和当地采购或制作的熟食产品。您是否随身携带了产品或产品的照片?如果您带了,我们就可以更深入地交谈。

结论清单:
- □ 逐项评分
- □ 若符合条件,允许再次联系
- □ 复核重要观点
- □ 整理记录

受访者表现总结:
- 资深厨师与资深公共部门创新者之间的合作
- 符合资质或者感兴趣的想法
- 迄今为止独一无二的想法
- 已经在寻找零售空间
- 通过优质的社交媒体在网上开拓了渠道
- 测试者具有良好的本地市场资源

表7-4　带注释的核心模板

第1步　提出假设

如果能够大范围地推广项目，给合适的测试交易者提供免费的测试交易机会，我们就可以在6个月内以全价出租20个空置商铺

第2步　识别风险

客户/用户想要一个长期的零售空间来销售他们的产品

第3步　创建问题

您过去在哪里销售产品？
您是否考虑租用零售场所？
您有没有考虑过或者正在考虑其他的销售机会？
您对这个特别的机会感兴趣吗？

第4步　寻找受访者

小组简介：5名潜在测试交易员
· 有资格在英国进行贸易
· 达到签约年龄
· 拥有适合零售的产品、服务或体验
· 对销售（或提供）其产品或服务的全职零售机会感兴趣
· 其他变量：年龄、性别，可供销售的零售产品

第5步　标准和目标

用0~5分表示渴望长期零售空间的程度　3

目标分数：获得4个"4"

核心部分　金点子测试

IO: 8—IO: 5个小组
A. 是否存在问题，需求或愿望？
IO: 5—IO: 15

环节/时间	要点	问题	评估项	目标分数
B. 现有的方案能否解决问题，迎合需求，满足愿望？10:15—10:30	可以改进现有的销售模式	您考虑可以在哪里进行销售：1. 每个机会的吸引力是什么？2. 您担心什么？3. 请描述您的理想交易机会。	是否接受一种新的销售模式　是	目标分数：获得 3 个"是"
C. 是否采取其他措施另辟蹊径？10:30—10:40	1. 计划将时间和金钱投入新的销售机会　2. 准备迎接不断变化的环境，不断地尝试和纠错	1. 您能举例说明您在哪些方面投入了时间和金钱进行销售吗？您能举例说明您是第一批尝试新销售机会的人员之一吗？2. 鉴于您对潜在商机的了解，您准备好投入时间和金钱成为一个交易了吗？在这个新项目中工作，每个人都会经历一段试错期，您怎么看待这个问题呢？	1. 是否做好准备？　是　2. 是否做好准备？　否	目标分数：1. 获得 3 个"是"。目标分数：2. 获得 3 个"是"
10:40—10:55　D.（选填）他们对你的想法有什么看法 10:55—11:00 结束	1. 商铺自身具有吸引力　2. 租赁条款、条件和费用均可接受	让我们去市场看看困置的商铺。1. 有没有特别吸引您的店铺？2. 您有什么疑问吗？3. 您有什么建议吗？下面是一些备选问题：1. 有什么令您满意的元素吗？2. 您有任何顾虑或疑问吗？3. 您会提出任何修改意见吗？	1. 用 0~5 分表示对一个商铺的兴趣程度　4　2. "是/否/可能"做出可行的改变　可能	目标分数：1. 获得 3 个"3+"。目标分数：2. 获得 3 个"是"或者"可能"

请你亲自尝试！

切记，你可以点击链接 productdoctor.co.uk 下载模板。

重要提示

对访谈过程进行录音，这样你就可以专注于访谈过程，而不是忙于做记录。

记得使用"三部曲"系列问题来帮助你探索更多信息。

在每一次访谈中都要保留一份完整的研究脚本，用来记录每位受访者的访谈细节并保持前后的一致性。

常见误区

如果你说话的时间超过访谈总时长的 20%，那么你就是在推销，而不是在倾听！

在访谈过程中，误导受访者以特定的方式回答问题。

把访谈的时间浪费在假设性问答和无关紧要的话题上。

第 **7** 步
分析和判断

🔑 **关键点**

复听访谈录音，检查笔记，加权小组得分，分析收集的证据能否支持通过测试。

分析并总结你额外获得的见解。

现在你可以根据证据而不是直觉来决定是停止还是继续实践创意。

你已经完成了一个小组的所有访谈，现在应该分析访谈过程、整理通过访谈收集的证据了。分析过程中最大的挑战是尽可能地保持中立和客观。你将根据第 5 步（标准和目标）中确定的衡量标准，将所有受访者的个人得分相加，并算出小组的总得分。你也会获得额外的见解，可以帮助你完善假设和目标受众的顾虑因素，进一步细化价值主张陈述。有了以上信息，你就能够决定下一步该做什么。你要决定最终是停止还是继续实践创意。现在拥有的证据可能会表明你的假设是错误的，你应该改变努力的方向。或者你可能决定继续沿着两条截然不同的路径之一继续尝试：你可能需要收集更多的证据，也可能已经拥有足够的证据来支持继续尝试。

复听访谈录音

复听录音的目的是帮助你保持客观，试着复听受访者说了什么，而不是你认为受访者说了什么。复听录音也能帮助

你记住更早的访谈内容，因为最后一次访谈会在你的记忆中占据主导地位。尝试去倾听消极的和具有建设性意义的答案，而不仅仅是积极的答案！最后得分将帮助你记住答案的内容，因为我经常发现我听到的答案比现实更耐人寻味。也许曾经有一两位受访者说过类似的话，但在我心里，我认为他们不只是说说而已。或许这正是我期待已久的答案。我总会从研究谈话中得到意外的收获，所以有时受访者的观点会在我的脑海中萦绕，因为这些观点就像惊喜一样珍贵。但是，我们也要注意，有时大脑也会和我们开玩笑。

如果每次访谈你都会使用核心模板和清单模板，那就在复听录音的时候找出上述两个模板进行参照。模板的内容会帮助你复盘访谈的内容，因为模板上有你做的详细记录（可能还有时间戳）和评分依据。

你需要找个安静的地方复听录音。将手指悬停在暂停和回放按钮上方，仔细倾听。你要在写下刚刚听到的内容时停顿一下，然后再倒回去听是否记录了正确的内容。

计算分数并收集其他重要的想法

将每组的实际分数与目标分数进行对比

在访谈接近尾声的第 6 步（实施访谈）中，当受访者仍然与你在一起时，你应该为每位受访者评定一个单独的分数，即你正在评估的每个单项目标。这样当你正在收听录音

时，你将有机会去检查这个分数。

现在你可以回顾所有受访者的个人分数，看看你是如何在第 5 步（标准和目标）中根据小组目标给予相应分数的。然后，你就能看到你的访谈结果是否符合目标要求，以及收集的证据是否验证了假设。

评分过程非常简单

- 假设你使用 0~5 分的值域来打分，小组目标是获得 4 个 "4+"（即 5 位受访者中 4 位得分为 4 分或 4 分以上）。如果在这一组的 5 位受访者中，3 个人的得分在 4 分或 4 分以上，那就是 "不及格"。
- 如果另一个小组的目标是获得 3 个 "是"（即 5 位受访者中 3 位回答 "是"）。在这组的 5 位受访者中，4 个人回答了 "是"，那么小组得分是 4 个 "是"，即 "通过"。

如果你有不同的小组简介，你需要对每个小组的访谈单独计分（如果你使用了模板，计分过程就会变得容易，因为你的模板里有不同的小组简介。）

如果你在一些测试中失败了，那么你可能会感到有点沮丧，但塞翁失马焉知非福，因为你确切地了解了该怎么做才能提高分数。或许通过访谈，你了解到陈述中需要改变的地方，也许是你正在处理的客户 / 用户的问题、需求或愿望，

也许是问题、需求或愿望本身，也许是从解决方案中得到的好处，也许是当前提供的解决方案。你要牢记这些细节，因为接下来我们会讨论如何处理额外见解，以及如何在之后的决策中使用这些信息。

其他想法

除了计算小组得分外，还有许多其他信息可以帮助你进一步改进想法。你可能要听几个小时的访谈录音。有些人发现，有必要在每次访谈后及听录音前写下一些主题和重要见解。你可以将这些内容用作收听录音并将记录写入报告的起始列表。

为了让你对访谈有个总体的把握，你需要设定一些通用的问题来提问。当你复听录音时，请记录每个答案。你还可以记录数字以使视图保持一致。同样，通用的问题还能帮助你保持客观。

以下是一组通用问题的案例，你可以从中挑选，也可以提出其他问题：

- 什么事容易引起共鸣？
- 什么事容易引起分歧？
- 什么事会产生重大影响？
- 受访者会对什么事感到惊奇？
- 受访者会觉得什么事比较有趣？

- 受访者对什么事无动于衷？

- 受访者通常喜欢什么？

- 受访者通常讨厌什么？

- 受访者最大的担忧是什么？

- 受访者总是徘徊在什么问题上？

- 受访者提出了什么建议？

- 受访者想让我们做出什么改变？

- 什么事让受访者产生了误会？

- 受访者对什么事提出了批评？

要注意用词，避免让受访者误解。当我们进行实际访谈时，要确保受访者理解我们所说的话和所提的问题，这是访谈的重点。当我们复听录音的时候，必须留意在下次访谈中需要重点解释的内容，这点也非常重要，它会提醒我们在讲解一个新陈述时需要更清晰地解释哪些内容。

在访谈过程中，你可能会略过负面的见解或批评。例如，也许受访者并不属于你的目标群体，但你仍坚持将访谈进行到底。因为受访者就在你面前，你无路可退。坚持访谈的危险在于，你正在从与细分市场不匹配的群体那里收集信息并匹配目标。他们可能会对你的想法提出批评，你也会尽力说服受访者，让他们接受你的想法，这实际上是一个好现象。测试的过程就是纠错的时候，你要把不匹配目标的得分从总分中扣除。

心之所向，素履以往

即使测试失败，亦可追逐梦想

即使你的想法因为没有达到第 5 步（标准和目标）设定的分数而使测试失败，你也仍然可以继续追求梦想，因为你吸引了不同的目标群体或由于改变了陈述而找到了提高分数的方法。也许你使用了错误的衡量标准，但你却有好的见解来解决客户 / 用户的问题、需求或愿望。也许失败的测试激发了一个全新的想法！

如果访谈分组融合了年龄或其他因素，你要仔细斟酌不同受访者的回答。你可能会发现，你与团队中的一些人（而不是其他人）不谋而合。你可能也有预感，你想进一步探索某种模式。你用来分组的变量可能会成为新一轮访谈中添加到小组简介中的招募标准。例如，你招募了一些不同年龄的人，但你发现你的假设在 35~50 岁的群体中更能产生共鸣。因此，你现在将 35~50 岁的年龄段加入到人口统计招募标准中，并进行了新一轮招募，用来检测是否有助于通过测试。

你现在多了一个有价值的假设证据，虽然这个假设没有通过测试，但你仍然可以利用这些见解来做出改变。这些有价值的证据通常被称为"支点"，可以帮助你做出改变，并继续用不同的版本践行之前的想法。在这种情况下，你要带着有价值的证据重回第 1 步（提出假设），只有从头再来，没有捷径。但实际上，你可能只需要做一些微调。

追求并验证下一组风险假设

在确定你有个好主意之前，你还有进一步的风险假设、不同的价值主张和目标群体需要验证。起初你有许多不同的元素需要测试，但后来你会发现这些元素对于一次访谈来说过于宏大，因此你需要把这些元素分散到 7 个步骤中。（一旦走过几遍流程，你就能够驾轻就熟。）

曾经你只关注确定的一个客户 / 用户群体，现在你需要兼顾其他客户 / 用户群体。比如，在室内市场项目的案例中，潜在测试交易者不是唯一的客户 / 用户群体，市场投机者周围也有风险假设，他们需要与测试交易者一起投资。

也许通过最初的研究，你已经发现了另一个重要的细分市场，或者你想尝试改进目标客户 / 用户的简介。

也许你已经找到了你认为比开始时更重要的需求和好处。但如果存在比你确定的问题更大的问题呢？

再次强调，即使只需要打钩，也请你把所有的新想法带回到第 1 步（提出假设），因为直到进入第 3 步（创建问题），你都不需要做出任何改变。

结论

你需要进一步阐释你所做的决定，而不仅仅是追求或停止。阐释的要点不仅是小组的分数，还要说明你的决定是否通过了最初假设的目标的各项指标。你还需要考虑下一步该怎么做。以下是如何做出决定的方法：

- 无论你是否要继续前进，继续进行更多的测试或者停止。

- 无论你是否通过了金点子测试中的所有测试，切记，即使测试失败了，你仍然可以继续追求梦想。

- 你打算下一步做什么？

追求者导引

如果你有更多的测试，你可以以蜻蜓点水的方式进行，但不能跳过某个步骤。尽管你现在已经熟悉了金点子测试的7 个步骤，但如果你已经决定了追求你的想法，那么你就必须回到第 1 步（提出假设）并按时间顺序完成 7 个步骤。你至少要浏览每个步骤，测试的过程中要特别注意避免常见误区，这样你就不会落入降低整体测试分数的陷阱。

例如，你可能从目标客户／用户小组中选取了少数受访者进行了访谈，但是你觉得需要增加样本以增强信心。如果你在访谈开始时只有 5 名受访者，但是你却有一个大众市场主张，那么你可能需要听取更多受访者的意见或建议。

如果你根本没有更改任何访谈内容，只是使用更多相同的内容进行重复测试，那么你随时可以开始测试。使用你创建的相同的研究脚本（核心模板＋清单列表）进行研究。保持相同的问题和衡量标准至关重要，这样当你有更多的分组时，你就可以顺理成章地把所有小组的答案整合起来。同时，如果你发现需要询问更多的信息，那么就可以直接添加新问

题，而不是替换旧问题。尤其是在由不同的采访者进行访谈，并且访谈间隔比较长的情况下，保持问题的一致性尤为重要。

即使你要对访谈内容做细微的改变，也希望你能够回到第 1 步（提出假设）检查你为上一轮编写的内容是否适用于本轮。然后，按照时间顺序通过测试的各个步骤，这样你就不会在创建核心模板（第 1 步到第 5 步）、清单列表（第 6 步）和收获结果（第 7 步）的过程中遗漏任何重要的信息。

不要陷入持续的测试循环中。毫无疑问，你永远无法将所有风险都规避到你完全满意的程度。你是一个创新者，从本质来看，你是比其他人更愿意冒险的那类人。金点子测试为你提供了一种降低风险水平的方法。通过测试，你可以量化风险。重要的是，你已经认识到了基本风险，并试图在过度投资于构建解决方案之前采取措施。如果你没有陷入持续的测试循环中（即不断地质疑），你能做的也就这么多，所以你需要面对事实并继续前进。说实话——如果有必要，你最好能够做更多的测试。这里有一个反例：你为通过了金点子测试而感到高兴，于是你打开银行账户，直接着手构建解决方案。越是在这种情况下，你越是要沉着冷静，后退一步，扪心自问：

- 你访谈的样本数量够多吗？
- 你是否处理了第 2 步（识别风险）中最大的风险假设，并且这个测试是否有很多的风险假设？

- 你有没有在第 1 步（提出假设）、人物谱系图、价值
 主张陈述和第 4 步（寻找受访者）中提到最重要的目
 标群体？也许你有几个不同的客户 / 用户群体？或者，
 你采访过用户，但没有采访过付费的客户？或者你是
 否拥有一些潜藏着危险假设的重要影响者？

决定停止

即使中途停止也不是白费力气。虽然你没有通过金点子
测试，但过程是美好的。

你已经收集了一些举足轻重的证据来增加你的知识储
备。还记得我们在第 2 步（识别风险）中寻找证据来支持假
设的过程吗？这就是其中的一部分。这些证据已经成为你要
或不要朝着某个特定方向前进，以及你做出某些决定的部分
原因。如果你为某个组织效力，与他人分享这些信息将会是
非常有价值的行为，这样你和其他人都能学到东西，还有可
能会激发你的其他想法。

除此之外，你没有浪费精力或金钱来开发一个没有市场
的产品或服务。你现在可以自由地把精力投入到其他地方。
也许你可以重新开启下一个好主意？

借此机会回顾你的研究技能

复听录音能够帮助你回顾自己作为研究人员的表现。回

到第 6 步（实施访谈），你可以在那里练习访谈技能并给自己打分。你还有很大的进步空间。即使是最有经验的研究人员也会有这样那样的坏习惯。你需要特别注意的是：你是否在访谈过程中说话太多，是否误导了受访者，是否注意到了受访者提供给你的所有线索，是否让所有假设出现在了测试过程中？

完成金点子测试模板

当你阅读这本书的时候，你有自己的想法了吗？

如果你有了自己的想法，那么你需要填两张表。

1. 将小组分数填入核心文档

将小组分数添加到每位受访者的核心文档中。

在第 5 步（标准和目标）中设定的小组目标旁边加上了小组分数后，现在这些文件包含了解释你将要做出的决定，以及如何达到目标所需的所有信息。这些信息对于未来的启示及作为你与他人交流时的证据十分重要。

表 8-1 是更新后的室内市场项目核心模板。表中显示的小组分数已经添加至小组简介。你也可以看到原始的个性化衡量标准，例如"用 0~5 分表示对长期租赁零售空间的渴望程度和目标"。你在第 5 步（标准和目标）中制定的目标是获得 4 个"4+"。综上所述，你只是在最后一列中添加了小组分数。

表8-1　更新后的室内市场项目核心模板

第5步　标准和目标		
用0~5分表示渴望长期零售空间的程度	目标分数： 获得4个"4+"	小组得分： 4，通过
是否接受一种新的销售模式	目标分数： 获得3个"是"	小组得分： 4，通过
1. 是否做好准备 2. 是否做好准备	目标分数： 　1. 获得3个"是" 目标分数： 　2. 获得3个"是"	小组得分： 3，通过 小组得分： 3，通过
1. 用0~5分表示对一个商铺的兴趣程度 2. "是 / 否 / 可能"做出可行的改变	目标分数： 　1. 获得3个"3+" 目标分数： 　2. 获得3个"是"或者"可能"	小组得分： 2，失败 小组得分： 2，失败

2. 结果

你现在可以使用最终的结果模板。此模板可以作为每组访谈的摘要，预留了填写你的决定、理由和其他见解的空间。

结果模板用一种简洁的格式，帮助你查看在已完成访谈中的总体发现。如果你需要更多细节，你可以参考核心模板和清单模板，它们可以成为支撑资料。

表8-2是结果模板，你可以记录决定和其他见解。

表 8-2　结果模板

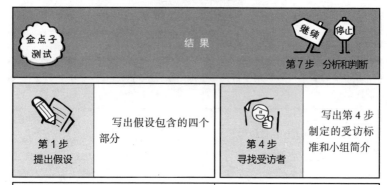

我应该在这个表格里填写什么？

1. 展示

从核心模板中复制第 1 步（提出假设）和第 4 步（小组简介）到表 8-2。在表 8-2 中重复这些信息的原因有两个：其一，如果这张表格与完整的核心文档不在同一页，你就可以继续参考你需要的信息；其二，你可能想把它作为一个独立展示结果的文档。

2. 决定

你可以在这张表格中记录你的决定，你还可以看到继续或者停止的提示，还有这个特定的小组是否通过了金点子测试及你的下一步规划。

3. 其他想法

表 8-2 中还有记录其他想法的空格。其他想法是你发现的重要信息，通常有助于你改进想法，进一步支持你的决定，也可以是在你推进时需要注意的要点。

表 8-3 是与潜在测试交易者一起完成的室内市场项目的结果模板。

在这个案例中，你可以看到，虽然决定继续追求，但测试中仍有待商榷的要点，这些要点关乎合同中交易时间的具体条款和条件及商铺的可入驻状态。当你回顾核心模板时，你会看到这些容易失败的点都集中在 D 部分，所以这份备份文档十分有用。你还有核心模板和清单模板，里面有你手写的分数和访谈时做的记录，专供你进一步查阅。

在这种情况下，你需要把方向转到另一个小组简介，看看他们的风险假设是什么。这就需要返回到第 1 步（提出假设）中进行适当的修改，然后在第 2 步（识别风险）中找到风险假设。访谈可以在一周内进行，这种安排非常迅速、切实可行。而且在室内市场周围的咖啡馆购物和喝酒的潜在市场投机者也会跃跃欲试。

"其他想法"是这个决定和下一步计划的支撑材料，并提供了一些有用的想法，从而帮助计划向更广泛的范围推进。

表8-3 室内市场项目的结果模板

金点子测试	结果	继续 停止	第7步 分析和判断

第1步 提出假设

如果能够大范围地推广项目，给合适的测试交易机会，提供免费的测试交易机会，我们就可以在6个月内以全价出租20个空置商铺

第4步 寻找受访者

小组简介：5名潜在测试交易员
- 有资格在英国进行贸易
- 达到签约年龄
- 拥有适合零售的产品、服务或体验
- 对销售（或提供）其产品或服务的全职零售机会感兴趣
- 其他变量：年龄、性别、可供销售的零售产品

判断：追求

导致测试失败的点都可以解决，分数可以提高。虽然有的意愿还很强烈，解决方案很有吸引力，但他们并没有感到不安。访者没有类似的经历，更加倾向于测试交易者的核心利益。

1. 修改条款8中的支别向于测试交易者的核心利益。
2. 确保商铺的可入驻状态。
3. 下周与5个潜在的本地投机者试运行金点子测试，以解决风险和支出的风险假设。
4. 如果进展顺利，就继续推进计划。

其他想法

测试交易者需要在新的销售机会上履行并保证市场投资前分资金，这是合乎常理的。

在承诺的测试交易期内保证市场管理团队所需商铺的各项条件。

部分测试交易者热衷于市场营销，并拥有在线追随者、销售经验和稳定的客流量。

部分测试交易者想要共享商铺。

与议会核实商铺使用规则。

测试交易者与潜在测试交易市场之间的口口相传是传播信息的重要渠道。

是否考虑与当地太贸市场合作并延长销售时间来引流量？

对于餐厅来说，如果将营业时间目和晚上，可能会使项目更有吸引力。

请你亲自尝试！

切记，你可以点击链接 productdoctor.co.uk 下载模板。

重要提示

客观地复听研究访谈（参见指南）。

使用结果模板可以轻松地分享你的决策及其背后的原因。

回顾你的研究技能，推敲待提高的部分。

常见误区

期待从访谈中听到你想听到的信息。

陷入持续的测试循环中。

当高风险假设依然存在于测试中时，继续构建或传递假设性内容。

勇往直前

关键点

希望你的想法在测试后能够付诸实践。

参见如何获得支持的建议。

你在任何阶段、任何环境（甚至是在写书时）都可以使用金点子测试。

本书介绍了一种简单易行的测试方式，让有想法的人看看他们是否真的找到了有趣的东西。对于那些满怀激情向前迈进的创新者来说，这是一项反浪费的活动。金点子测试可以帮助他们在大举投资之前，花时间专注于评估他们未来可以创造的价值。对于有想法却从未付诸行动的人来说，金点子测试可以提供一些简单的步骤，让他们敢为人先。对于想对自己的想法更有信心的人来说，金点子测试将帮助他们找到证据，增强追求的信心，或者获得停止的勇气。

金点子测试能够以不同的方式审视想法，这样，所有伟大的想法都有机会看到曙光，而不是惨遭遗忘或从未被察觉。

如果你的想法通过了金点子测试，那么你就可以更加自信地向前迈进，努力使新功能、新产品、新服务和新项目成为现实。这就是测试环节、最佳实践指南和书籍本身发挥作用的地方。测试可以帮助你进行以用户为中心的设计，为如何创建早期模型获得反馈，以及如何在创建产品原型和早期版本中采用迭代设计的方法。这项测试提供了许多切实可行的方法，可

以帮助你规避许多新想法可能会陷入的常见误区。

如果测试帮助你在合适的场合做出了停止的决定，我要恭喜你，欢迎你加入产品杀手专属俱乐部（Product Killers Club）！我们祝贺你可以腾出时间投入到更有可能成功的事情上。你现在知道可以在哪里测试你的下一个想法（我相信你还会有更多的想法）。你甚至可能已经摒弃了旧想法，斩获了新想法！

金点子测试是你前进道路上的铺路石

让人成为创新的核心

在这个测试中，你必须把关注点都放在人身上。你的客户/用户、利益相关者和影响者都在关注范围内。如果你想继续给你的创意带来成功的机会，那么就把刚才提到的那些人前置并且中心化。从他们的角度看待你的想法，站在他们的立场提出问题，因为你的想法的成败取决于他们的选择。你需要忠实于他们的问题、需求或愿望。

创建人物角色来代表小组简介

一旦你对小组简介了然于心，你就可以用一个"人物角色"来代表它。最终，你可能会用许多人物角色来代表你所拥有的各个不同的小组简介。（人物角色最好不要超过 5 个，否则就会变得过于混乱！）

人物角色通常由一张带有注释的图片表示，而图片就在小组简介的文档里。例如，玛蒂尔达（Matilda）代表最大的客户群体。人物角色里会有她的照片，以及对她日常生活状态的描述。你能够获悉她对 x 和 y 的态度和感觉。你也可以在网上搜索如何呈现人物角色的案例。

向人们展示人物角色是可取的做法，因为它将目标群体带到了生活中，使他们变得更加真实。当你继续接触不同的客户 / 用户并对他们有了更多了解时，您就可以持续更新信息。当同事和合作者能够看到人物角色时，人物角色的效果就会凸显出来。人物角色也在不断地提醒你要始终把人放在工作的核心。你必须不断地追问："玛蒂尔达会有什么想法？"

让假设与时俱进

一个常见的陷阱是，创新者开始投入大笔资金进行建设，而他们不再关注瞬息万变的外部世界。当创新者的想法以某种形式落地时，现有的解决方案可能已经不合时宜，或者已经通过其他方式满足了需求或愿望。

在前进的过程中，你要确保一直在更新假设，使假设的四个部分时看时新。

能够随时参考最新假设，对于帮助你实现想法的合作者和同事至关重要。合作者和同事会看到你努力的目标和方向、你服务的对象（即受益人），以及你需要什么样的帮助

来实现目标。当利益相关者、团队成员、合作伙伴和供应商了解了你来自何方、为谁而服务的总体布局后，他们将会加大力度支持你。

增量工作，方便迭代

如果你想继续反浪费并创建一个可以不断测试和改进的环境，请尝试增量工作。增量工作意味着，在测试中你需要将工作分成许多小块，每次只投资一小块，并且边实践边检查。你能够在开发客户/用户的同时对其进行测试，如果能够返回并及时更改，则会减少浪费。

一有想法就测试

在前进的过程中，你会有各种各样的想法。你可以把每个想法都变成能够从第 1 步（提出假设）开始测试的假设。你后来测试的每个想法都会比上一个更详细，但不管怎样，这只是一个想法，在付诸实践前，你要确保它是一个好主意。

无论想法大小，只要你不确定该做什么，只要你质疑是否该花费时间、精力和金钱，你都可以使用金点子测试进行检验。

假设你对使用什么编程语言来编写新的在线服务产生了想法、想知道应该与哪些合作伙伴合作、是否应该通过特定的销售渠道或使用特定的客户付款方式、下一步要构建什么

新功能或建立什么新市场，或者确定优先解决的客户问题等，你都可以使用金点子测试。在上述情况下，你都需要在第1步（提出假设）的一开始就厘清你的客户／用户的利益是什么。如果你没有做到这一点，你就不可能开发出符合需求的解决方案。

以开发人员应该使用什么编程语言为例。你需要观察用户最终是怎样体验产品的，看看编程语言对用户体验有什么影响。对于那些需要分析产品性能并了解客户行为的人来说，我相信他们（也许是你）一定有话要说。他们将是数据的内部用户，所以预先识别他们并为他们写一个价值主张陈述，将会使你走上正确的道路——提供一个满足他们和最终客户／用户需求的解决方案。

在不同的环境中前进

你还没有到做商业案例的阶段

在本书的第一章，我们讨论了如何让你所在的公司、同事或投资者参与金点子测试，包括如何申请到一小笔预算去执行一些早期的理念测试。我们浏览了你给出的解释，但你现在提出一个有用的商业案例还为时尚早。让我们来预测接下来会发生什么……一切条件都还不成熟！现在，如果你通过了测试，那么从现在反观先前的大量证据能够表明你最初的想法是一个不错的想法。很有可能你对创建有意义的商业

案例的解决方案仍然不够了解，但是你现在已经准备好投入更多的资金来实现这个目标。

如何分享测试结果

如果你决定实现想法，你需要争取一些资源（也许你需要迈过潜在的投资者、合伙人、经理或公司设置的门槛），那么你现在可以自信地提出要求。如果你使用模板讲故事提要求就会更有说服力。

你可以分享结果文档，因为它概括了你的假设、测试想法的团队、决定追求的理由和补充的其他见解。核心模板和清单模板是很好的辅助工具，因为它们明确地展示了你获取结果的完整过程。

你可以通过使用这些模板，用合乎逻辑的方式围绕金点子测试的 7 个步骤来讲述访谈流程。讲述时最好从决定和下一步行动开始，然后回到第 1 步（提出假设）并讨论你做了什么。如果你确实进行了好几轮测试，那么最好解释一下你从每组测试中学到了什么，以及你是如何迭代进入下一组测试的。你还可以与有需求的人分享你在本书开头发现的 7 个步骤的图。下面是一个如何构建对话的案例。你会看到我建议你具体有所指向，比如指向模板的某个部分。你也能够看到可以在哪里添加金点子测试的细节——我会把细节填入"< >"内。

以下是可以用于共享结果的结构：

我提出了一个我们想要追求的想法。这个想法已经通过了金点子测试，这意味着我们有足够的证据表明它看起来确实是一个好主意。

（指向结果）我们用 <x> 组目标客户 < 或用户 > 测试了我们的假设，我们有确凿的证据证明目标客户/用户的 < 问题、需求或愿望 > 真实存在，当前的解决方案不能很好地满足他们的需求 < 或目前没有解决方案 >，并且目标客户/用户强烈的 < 问题、需求或愿望 > 足以让他们采纳我们的建议来实现目标。

我们发现**（指向针对结果的其他见解）**……所以我们已经做出了这些改变……我们多次重复该测试……现在准备采取下一步……

我们是如何一步一步地推进的：

（指向核心部分第 1 步的方框）首先，我们花时间编写了假设，明确了我们的总体目标和想法，以及为谁增加价值。

（指向核心部分第 2 步的方框）然后，我们确定了最为重要、风险最高的假设。我们进行了一些案头研究并找到了支持部分假设的证据。但我们需要更多的证据，因为证据是整个想法成功的基础。

（指向核心部分第 3 步的方框）因此，我们精心设计了访谈的问题，并在结构化访谈中向一组有个人简介的客户/

用户进行提问。(指向核心部分第 4 步的方框)

(指向核心部分访谈的 A 至 D 栏)我们最关心的是问题、需求或愿望是否真实存在,是否有接纳新解决方案的空间,现有解决方案是否足够完备,以及研究团队是否准备采取必要的行动来获得新的解决方案。最后,因为我们已经想到了解决方案,而且我们面对的正是目标客户 / 用户,所以我们可以利用这个机会来获得有效反馈。

(指向核心部分第 5 步的方框)我们为受访者的回复设定了标准和目标,这样我们就可以验证是否能为目标群体减少风险假设。总体得分和我们得到的其他想法使我们得出了这个结论。(回到结果模板,重申你对下一步的建议,以及你需要做什么来实现目标。)

增量投资

当谈到"投资"时,我们指的不仅仅是现金投入。除了钱,你可能还需要其他类型的资源来帮助你实现你的想法,比如土地、材料和劳动力。如果你觉得你并不需要这些资源,那么你只需要按照自己的进度推进。

无论你处于什么职位,你可能都需要一定的资源。也许你已经拥有基金;也许你在一家为防范财务风险而小额发放资金的机构工作;也许这与某种预先定义的基于阶段的过程有关,你需要在测试的过程中根据特定的标准来演示进展。如果你能通过特定标准,那么你就能获得更多的投资,进入

下一阶段。

如果你需要从其他人那里获得投资，最好要求增量投资。你可能对现在想要构建的内容已经有了想法，但还没有能够正常运行的原型，或者还没有任何详细的客户／用户资料。因此，你所需要的投资要足以帮助你完成下一阶段的早期产品、服务、体验或解决方案设计，你可以与客户／用户在这一阶段沟通交流，确保忠实于客户／用户的需求。然后，你会获得更多收益！

循序渐进地投资和定期商议的方式将帮助你一点一点地前进，防止操之过急。定期商议期间你可以根据客户／用户的需求不断检查你正在做的事情，并确保你能够持续满足他们的需求和愿望。这种定位深受资源供应者的追捧，因为这是一种谨慎的做法。即使你已经拥有了投资的资金，你仍然可以采用这种方法。

与反对者合作

这是一个常见的现象，我多次经历过类似的情况。事实上，这种情况是不可避免的。你正在展示测试结果和下一阶段的融资情况，然而，诸如"你为什么不……？你有没有想过……？我觉得你应该……"的喊叫声不绝于耳。到目前为止，我希望这些反对者／提议者已经获悉了你的结果。如果你按照我建议的方式宣布结果，反对者／提议者就会知道评估这个结果需要经历的7个步骤。

因此，如果你得到了任何建议，你都可以与团队或反对者 / 提议者一起从第 1 步开始，将想法转化为可测试的假设。

以下是与反对者对话的框架：

首先询问反对者 / 提议者的总体目标以确保你和他们拥有一致的出发点。例如，反对者 / 提议者是为了从每个客户身上赚更多的钱，还是为了创造更有吸引力的体验以提高客户忠诚度，抑或是为了创造更好的用户体验而提高满意度？你可能会发现反对者 / 提议者与你的总体目标不相同，在这种情况下，你需要进行优先级筛选。

帮助反对者 / 提议者清楚地表达想法，并以简洁的方式落实想法。你可能会发现这是一个非常宏大且实用的想法，于是你想收集更多的证据；或者你会发现这是一个有待完善的细节，例如用于构建解决方案的技术。

你们需要讨论正在为谁创造价值。例如，如果反对者 / 提议者建议针对不同的细分市场，请构建完整的价值主张陈述，以便你可以清楚地看到他们假设的问题、需求或愿望，以及他们认为如何在现有基础上增加利益。

最后，你需要与反对者 / 提议者讨论需要人们采取哪些行动才能实现目标。

一旦你了解了深层次的定义，而且反对者 / 提议者的建

议仍然值得推敲，那就要进行第 2 步（识别风险）。在这一步中，你将分析哪些证据存在高影响因素，而哪些证据不存在高影响因素。证据是关键，如果证据不足，那么我们就需要继续测试，直到证据充足到能够明确应该停止测试还是继续测试。

如果你需要取悦于某些管理层、投资董事会或团队，那么你就要使用帮助他们评估所有新想法的框架。你有用来判断这些想法是好是坏的测试。如果你能帮助团队 / 董事会以测试的流程进行思考，他们就能更容易地评估想法，也更容易让其他创新者提出好想法。

金点子测试的 7 个步骤已得到广泛尝试和测试

金点子测试是多年试验的结晶：从初创企业的概念到大型企业的产品创意，从基于社区的项目到拥有大量国际收入的项目，从商业领域的小白到拥有丰富商业经验的高管……金点子测试的受众范围广，覆盖面积大。

金点子测试的步骤和工具适用于所有领域、部门和行业。因此，非常感谢多年来与我分享想法的人，他们是同事、合作者、客户、朋友、研讨会的参与者和产品医生手术（Product Doctor Surgeries）平台的"患者"。没有他们的帮助，我也不敢做出如此大胆的尝试！

我要感谢约翰·斯宾德勒（John Spindler）、奥利·品

瓷（Oli Pinch）、迈克·布彻（Mike Butcher）、伊恩·梅里克斯（Ian Merricks）、詹姆斯·库珀（James Cooper）、阿拉斯泰尔·摩尔（Alastair Moore）和丹尼尔·阿佩奎斯特（Daniel Appelquist），感谢他们让我能够通过研讨会的形式和产品医生手术平台与数百名参与者沟通交流。系列研讨会和平台涵盖了能源、时尚、健康、零售、数字媒体、食品、大众媒体、汽车、体育、教育、金融、酒店、游戏、技术和移动应用程序、音乐和旅游等诸多话题。

我还要感谢各行各业支持过我的同事和客户，由于他们的帮助，我进一步推广并证明了金点子测试在定性研究项目、培训研讨会和辅导课程方面的积极作用。在此感谢：数字和媒体领域的西莉亚·弗朗西斯（Celia Francis）、劳伦·毕格罗（Lauren Bigelow）和梅丽莎·朗（Melissa Lang，数字和媒体）；移动、网络和应用程序领域的比尔·贝斯特（Bill Best）、卡特里娜·达米亚诺（Katrina Damianou）、贺拉斯·何（Horace Ho）和托尼·基普洛斯（Tony Kypreos）；地方议会和社区的克里斯·诺里斯（Chris Norris）和道格尔德·海因（Dougald Hine）；科学和研究领域的科林·海赫斯特（Colin Hayhurst）和肖恩·瑞安（Sean Ryan）；零售和金融领域的马克·亚伯拉罕（Marc Abraham）和安妮·费尔布罗斯（Anne Fairbrother）；健康和健身领域的安娜·古德蒙森（Anna Gudmundson）；教育和出版领域的丽兹·泰

勒（Liz Tyler）、佐伊·博特里尔（Zoe Botterill）、卡罗琳·惠勒（Caroline Wheeler）、腾达依·维基（Tendayi Viki）、克雷格·斯特朗（Craig Strong）和理查德·斯塔格（Richard Stagg）。

金点子测试是这本书的灵魂

当我在以上行业和部门提供研讨会、辅导课程时，该测试的大部分内容已经通过测试、验证和改进。虽然测试不是主要目标（而是为了让客户沉着冷静），但测试的确根据反馈不断地进行了改进和迭代。测试包括创建四个部分的假设、制作人物谱系图、创建三部曲问题、练习研究技能、罗列个人和小组简介，以及结束访谈的清单和访谈的四个部分。

当我开始写这本书时，我意识到从潜在读者那里获得反馈是非常有价值的。我下定决心一章一章地写作，这样我就可以在短期内逐步整合潜在读者的反馈，以便不断地迭代和改进。在这一点上，我想感谢那些在创作过程中帮助过我的人：首先要感谢的是培生团队富有远见的理查德·斯塔格（Richard Stagg）对我的鼓励和支持，还有埃洛伊·库克（Eloise Cook）、卢·阿特伍德（Lou Attwood）、普里亚达哈什尼·达纳戈帕尔（Priyadharshini Dhanagopal）博士和阿默尔·帕里克（Amer Parikh）。接下来要感谢的是尼克·辛

顿（Nic Hinton）这位制图高手和出色的读书评论员、我的首席评论员斯图亚特·雷维尔（Stuart Revell）、汤姆·休姆（Tom Hume）、劳拉·托马斯（Laura Thomas）、戴夫·萨森（Dave Sarson）、艾莉森·斯特拉坎（Allison Strachan）、杰拉尔德·沙莱特（Gerald Shalet）、海伦·沙莱特（Helen Shalet）和朱莉·哈里斯（Julie Harris），他们对每一章内容都提供了及时的反馈。

金点子测试成就了这本书

我想验证我的假设，即这本书将会有多种多样的读者群体。因此，我开始与各种各样的人交谈：从学生到教授，从美发师到建筑工人，从公司职员到议会议员，从连续创业者到产品经理，从首席执行官到个体经营者等。这些人都有一个共同点——他们的脑海里都有新想法。这个共同点为本书定下了基调，即金点子测试应该适用于所有人，包括有新想法和工作经验的人或毫无经验的小白、独来独往的人或喜欢团队合作的人、在大型机构工作的人或自主创业者。

我想给这本书起个与众不同的名字。我已经有了一些备选书名，出版商也给了我强有力的指导，但是我选择打破壁垒，通过询问潜在读者来获得灵感。通过与潜在读者交流，我发现：有人买这类书是为了自己阅读，有人买这类书是作为礼物送给别人。因此，其中既有客户（买这本书的人），

也有用户（读这本书的人）。客户和用户可能是同一个人，也可能是不同的人。我现在轻而易举地就能得出这一结论，但我以前并没有真正意识到这个差别。古人云："不识庐山真面目，只缘身在此山中！"所以，你应该从潜在客户/用户那里寻找答案！

通过与潜在客户/用户探讨各种不同的书名，他们明确建议我使用"实话实说"这个名字。当他们看到"实话实说"这几个字后，他们会被吸引并且上网搜索。多年来，我一直在思考这个问题。我非常仔细地留意人们怎样提起自己的想法。他们通常会从一开始就激动地说："我想到了一个非常好的主意……"于是我就起了 *The Really Good Idea Test* 这个书名。这个书名得到了潜在客户/用户的一致好评。由于潜在客户/用户们都知道这本书的内容，所以我也没有做出进一步的解释。

当我把书名告诉大家后，人们的脸上似乎掠过一丝好奇的微笑。当我反问他们在想什么时，他们解释说这是文字游戏：

这个测试是为了检验你是否有好主意。

这本身就是个很好的想法。

如果你有想法，最好能够参加测试。

我希望书中的内容能够引起你的共鸣，也感谢你阅读这本书。请点击链接 productdoctor.co.uk 与我取得联系！

**重要
提示**

保留所有已完成的模板，因为它们是你可以参考的重要证据。

继续一切事务以客户／用户为中心的原则。

在本测试中使用 7 步法处理客户／用户的反馈、全新想法和反对意见。

**常见
误区**

选择正确的时间点，继续开发商业案例／解决方案。

为整个想法的开发、实施和发布提供资源，而不是增量投入。

用金点子测试检测在你脑海中萦绕的想法，检验你是否应该追求这个想法。